U0049298

世界名畫家全集

柯洛 Corot

何政廣◉主編

藝術家出版社

禮讚自然的畫家

柯 洛
Corot

何政廣◉主編

藝術家出版社

目　錄

前言

卡米耶·柯洛（Jean-Baptiste Camille Corot 1796～1875）在近八十年的生涯裡，留下達三千幅作品，是一位多產的藝術家。其中，風景畫佔大部分。「在我的生活中，只有一個夢寐以求的目的，這就是畫風景。」他說：「以寄於自然的堅強感情和不屈服於任何打擊的忍耐力來追求自然，如果沒有這樣的準備，最好別就畫家這個職業。」他終生熱愛自然，主張走向大自然。

柯洛在童年時代在巴黎郊外學校讀書時，常到附近的鄉間散步，培養了他對自然的喜愛。後來他三度旅行義大利，三度到瑞士，並到過荷蘭、倫敦等地，主要的時間都陶醉於當地的景色，面對自然作畫。尤其是義大利，他停留很長一段時間，到處寫生，創作無數的義大利風景畫。而他在法國居住的歲月裡，大部分日子都在巴比松楓丹白露隱居畫風景。在巴黎公社時期，柯洛曾被選為革命畫家委員，但他置身政治之外，漫遊亞維瑞、諾曼第、阿臘斯等法國城鎮，描繪他心裡嚮往的古城風光和農村景色。這些地方的原野和樹林，對柯洛來說，不僅是創作上的對象，更是他心靈上的原鄉。

早期，他的風景多為城景與原野，建築物輪廓分明，陽光照射下的大地畫得非常堅固，遠中近景的空間感十足。邁入後期，他很巧妙地把神話人物安排在大自然裡，使其與優美的風景揉和交融。曾經抗拒陽光照射的堅固大地，如今也散發水蒸氣而氤氳浮動，樹木和人物都成為一片朦朧，並從水中輝映。畫面的構成完全依賴光的波動和水蒸氣的浮晃而醞釀濃厚的夢幻氣氛。

一九九六年在柯洛誕生兩百年之後，巴黎大皇宮國家畫廊舉行他的大回顧展，重新肯定了他在藝術史上的地位。柯洛一生過著獨身生活，藝術獨占了他整個心田。而他在畫壇成名，是靠著每年參展巴黎的秋季沙龍所獲得的榮耀。在十九世紀的法國繪畫史上，新古典主義、浪漫主義、寫實主義和印象主義相繼爭輝，柯洛漫長的一生經歷了所有的這些美術運動，但他均非開創這些流派的先鋒人物。他受古典美術教育，曾是忠實的古典主義者。他熱中浪漫主義的自然觀念，對自然的崇拜，使他成為誠摯的寫實主義者。因此，批評家認為柯洛的最大成就，就在於他匯合了十九世紀所有的主流，而為當時剛剛出世的印象主義開闢了道路。

寫於藝術家雜誌社

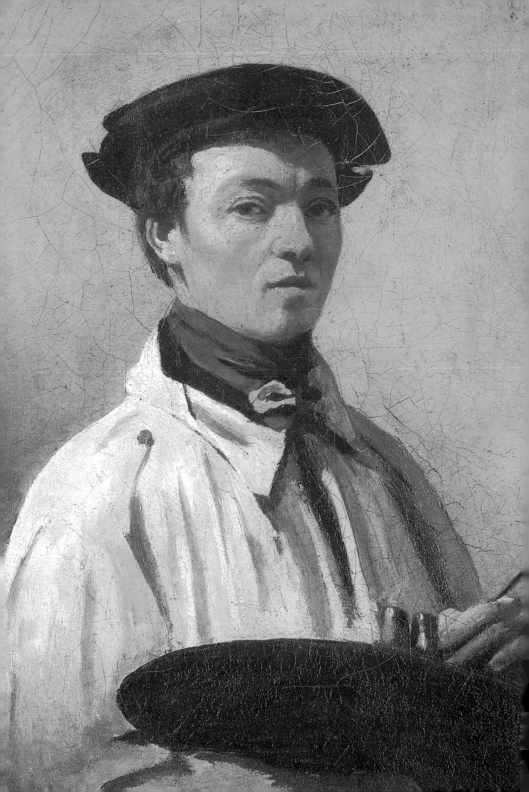

禮讚自然的畫家：
柯洛的生平與藝術

在法國藝術史上，柯洛（Corot 1796−1875）是十九世紀最出色的風景畫家，和十七世紀的普桑（Nicolas Poussin, 1594−1665）及克勞德・洛漢（Claude Lorrain, 1600−1682）同稱法國三大風景畫家。

二十世紀初的許多藝術史學家在發現柯洛生前不曾展出的寫生作品及人物畫後，驚訝於柯洛作品的多樣性與現代性。不可否認的，印象派的畫家如畢沙羅、雷諾瓦及女畫家莫利索都受到他的影響，甚至連高更、畢卡索的某些作品也是從他那兒得到靈感。然而，柯洛一生卻以傳統和古典的畫室構圖風景畫參加沙龍展爲職志。一般人熟悉的柯洛作品，爲他在一八五○年代所發展出來，朦朧而富詩意的風景畫。那種如絨毛般柔軟、灰綠色調處理的樹林和景物，加上他最喜歡的早晨清新柔和的光線，或是黃昏灑滿一地金黃的湖光山色──美麗如夢中桃花源的景致。這種風格使他成爲最受歡迎的風景畫家。

柯洛一生孜孜不倦，繪製了將近三千件的作品。除了大家所熟悉的風景畫之外，尚有宗教畫、肖像畫、人物畫、裸體畫等不同形式的作品。相對也提供仿製者更多的選擇機會。加上他生性謙虛爲懷，慷慨仁慈，畫室常常是開放給人

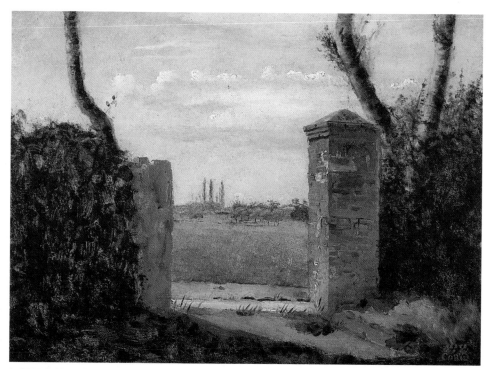

姬羅門森林，浮翁附近景色　1822年　油畫畫布　24×32cm　威尼斯美術館藏

學習或請教的地方，他有眾多的弟子臨摹他的作品，也成爲日後仿冒品的重要來源之一。更有甚者，傳說中常常有人拿他們買的畫去請柯洛鑑定，若柯洛鑑定爲仿畫，買主說要去告賣仿畫的人，柯洛便會急著問：「那個人有老婆小孩嗎？」買主說：「有！」好心的柯洛心想：若買主去告賣仿畫的人，那他鐵定會被抓去坐牢，他的老婆小孩可能就會挨餓受凍、流落街頭……畫家愈想愈不忍心，拿起筆來加了幾筆，並簽上 Corot，仿畫便變成了真畫。……這雖然只是個傳說，卻未必不可信！

　　柯洛對於「藝術所有權」的觀念相當特殊，似乎只要是經過他的畫筆潤飾過的或是觀念來自於他的作品，都「有資格」成爲他的作品。例如在工作室畫的合作作品，從最早期

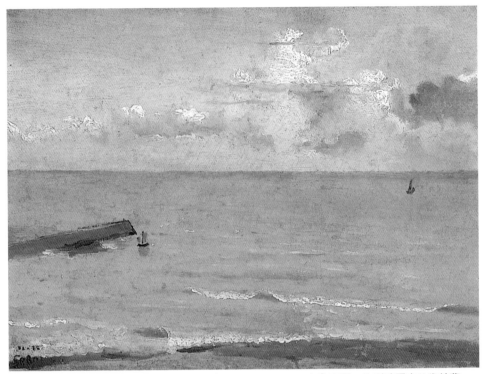

第厄普，防波堤末端與海洋　1822年　油畫　23.5×31cm　布魯塞爾，比利時國家美術館藏

　　的學習階段和戶外寫生，以及晚年為朋友家中所畫的裝飾畫。

　　這樣的問題似乎已不是頭一遭，像著名的魯本斯（Rubens, 1577－1640）工作室，為了滿足各方的要求，他起繪草圖，其他大部分的工作則由弟子完成；然而，柯洛似乎還有更奇特的一點：一八六三年，一些專門負責租畫的公司和柯洛洽商，希望他「出租」一些畫給達官貴人或政府機關的某些重要場合做為裝飾用，事實上，這些租來的作品方便了那些專做複製畫的工作室，柯洛選了十張小畫出租，價格介於六到二十四法朗之間，他並且向朋友提出他對畫商的看法：「這些畫商笨極了！他們買風景畫但卻因此愈來愈遠離大自然。不過，我永遠也不去畫那些違反自然法則的風景。

翁弗勤，舊水池　1824～1825年　油畫畫布　29×41.5　美國羅德島設計學院美術館藏

我不願去畫一棵樹，如果它不是這麼長法的話；就像我不願去畫一個沒有頭的人一樣。」

　　柯洛常常將作品借給親朋好友或弟子，做為欣賞或學習之用，他有一位弟子普雷沃（Prévost），或是購買，或是向老師借畫而「忘」了還，直到柯洛去世時普雷沃共擁有九十九件他老師的作品。柯洛的真迹和普雷沃的仿製品難分真假，普雷沃甚至將真迹修改或塗去簽名以增加他的仿製品之身價。學生或同僚複製他的作品，在他晚年即已出現，柯洛並不太在意，更有甚者，他有時為了朋友的要求，或一時興起，自己「複製」自己以前的作品。

　　柯洛似乎認為創作重在「觀念」，一旦創作構圖的觀念形成，製作的人是不是他本身並不重要，即使是一幅複製畫，只要他覺得喜歡，添加幾筆以後就可以簽名。

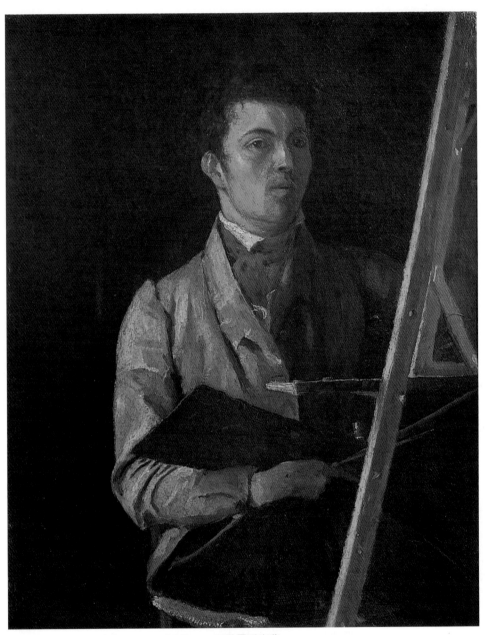

自畫像　1825年　油畫　32.5×24.5cm　巴黎羅浮宮藏

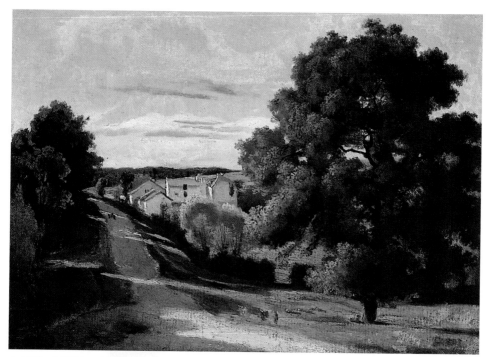

小村莊　1825年　油畫畫紙（裱布）　24×33cm　牛津阿希摩利美術館藏

從這些種種看來，流傳在藝術界的那一句「名言」：「柯洛一生畫了三千幅畫，其中有一萬幅在美國！」似乎也就變得不誇張了。

柯洛的青少年時期

柯洛生於一七九六年七月十七日，為家中長男，取名為尚—巴蒂斯特・卡米耶・柯洛（Jean-Baptiste Camille Corot）。父親賈克—路易・柯洛（1771－1847）及母親瑪麗—法蘭絲娃・奧伯頌（1768－1851）於一七九三年五月六日結爲連理，在婚禮的一項有趣的資料，記載著奧伯頌小姐陪嫁的巨額金銀（一萬古銀錢）及不動產，而賈克—路易・柯洛則擁有他繼父的假髮店（約合二千一百古銀錢）。

這樣的經濟基礎，對於年輕的夫婦和畫家的一生有著絕

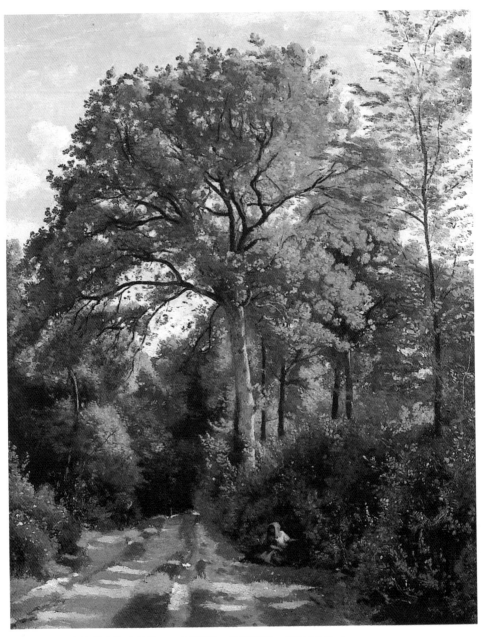

亞維瑞城，有牧羊女的森林入口　1825年　油畫畫布　46×34.9cm
愛丁堡蘇格蘭國家畫廊藏

〈亞維瑞城，有牧羊女的森林入口〉　鉛筆畫　瑞典哥特堡藝術博物館（右頁下圖）

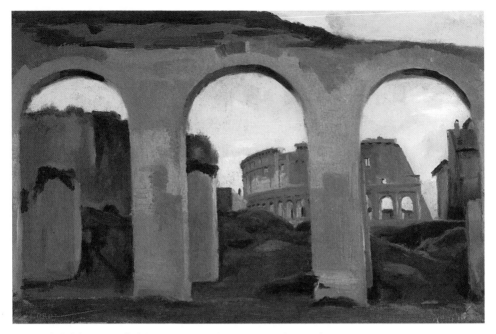

羅馬，透過康斯坦丁大會堂拱門所見到的競技場　1825年　油畫　23.2×34.8cm
巴黎羅浮宮藏

對的影響。一七九八年，賈克─路易・柯洛將他的假髮店停業，轉入柯洛夫人所經營的高級服裝業。一八○一年，他們買下一間店面，並擴大營業。很快地，這家店成為王公貴族及當時上流社會人物之最愛。在拿破崙帝政時代成為流行與品味的代名詞，即使到了復辟王朝時期仍然引領風騷。

關於畫家柯洛的童年我們知道的不多，由於父母親忙於生意，柯洛由奶媽照顧到四歲，七、八歲時進入寄宿小學，一直到十一歲。他有一位大他三歲的姐姐安內特・奧大薇（1793-1874）及一位小他一歲的妹妹維克多・安（1797-1821）。

一八○七年，柯洛的父親為他爭取到一筆獎學金，讓他到浮翁唸中學，這段時間，對於未來的畫家有著決定性的影響。他父親的朋友賽尼貢成為他的代理監護人，在假日時，

義大利男孩　1825～1827年　油畫　24×30cm　法國蘭斯美術館藏

常常帶著柯洛到鄉間散步，從此培養了他對大自然的熱愛。
一八一五年，他的姐姐嫁給賽尼貢（Sennegon）的兒子，
使得他們親上加親。

　　在學校，柯洛的成績並不理想，也不曾表現出對於繪畫
的特別喜好。根據莫羅・內拉東（Moreau Nélaton）的描
述：「十九歲的柯洛是個害羞內向，有點笨拙的大孩子，當
人家和他講話時，他立刻臉紅，面對那些在他母親沙龍中經
常出入的漂亮女士時，他感到渾身不自在，並且像一個孤僻
的人一般立即躲開。」這一年，他離開學校，由父母親決定
讓他到布料店工作，在這兒，培養出對色彩的敏感度，並發
掘自己對繪畫的興趣。

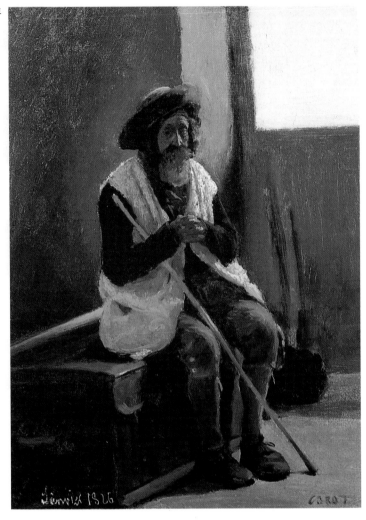

義大利老者像　1826年
油畫　32×23cm
美國波士頓美術館藏

　　柯洛曾屢次向他父母親提出讓他改行學畫的要求，卻從
未獲得首肯。一八二一年，他的妹妹因爲一歲多的幼女病
逝，傷心過度，三週後也跟著去世。次年，他的父母親或許
因爲喪女的體悟、或許因爲拗不過柯洛六、七年來的懇求，
終於答應讓他學畫。柯格的父母親之所以不願意讓兒子以繪
畫爲職業，是因爲他們認爲畫畫並不是一項可以養活自己的

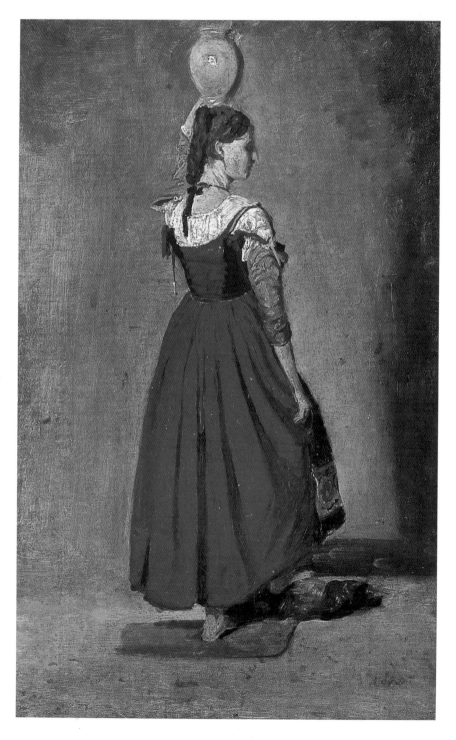

義大利僧侶像
1826～1828年
油畫畫布　40×27cm
紐約州水牛城奧布萊特
・諾克士美術館藏

義大利女子
1826～1828年
油畫畫布　33×21cm
東京石橋美術館藏
（左頁圖）

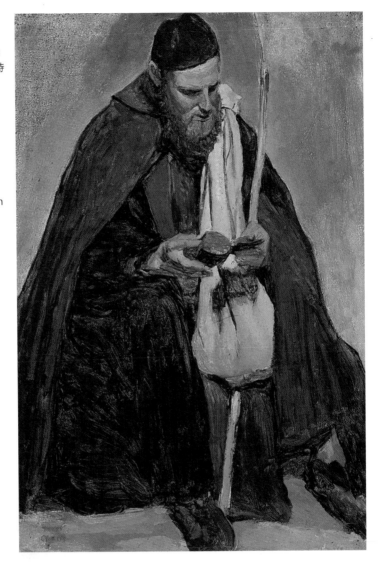

行業。爲了保障柯洛的生活無匱乏之憂，他的父母親並且將
他妹妹去世後取回的陪嫁款，每年一千五百法郎轉到柯洛名
下。一直到他母親去世的那一年（一八五一年），畫家一直
都享有這筆資助，這筆款項使得柯洛可以專心學畫，不必爲
生活擔憂。

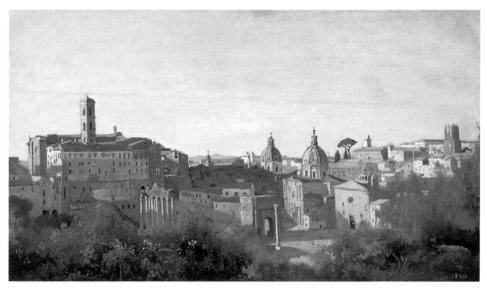

從法荷內斯花園望過去的羅馬廣場（傍晚） 1826年 油畫 28×50cm 巴黎羅浮宮藏

藝術生涯的開始

　　一八二二年春天，柯洛在獲得父母親的允許和資助之下，立刻和當時著名的年輕風景畫家米夏隆（Achille-Etna Michallon, 1796－1822）學畫。米夏隆與柯洛同年，卻在十四歲即開始他的繪畫生涯，並於一八一七年榮獲歷史風景畫之羅馬大獎。在羅馬時，米夏隆勤於戶外寫生，並且發現直接面對實景作畫的好處。回法之後，由於生活的需要，他開始成立工作室教畫，除了傳統石膏像素描，也鼓勵學生做戶外寫生；甚至讓學生臨摹他在義大利的戶外寫生作品。這種既直接又基本的練習，使得柯洛很快地掌握風景畫的技巧。由於同年紀，柯洛與米夏隆亦師亦友；很不幸地，這位年輕的畫家於一八二二年九月二十四日因為肺炎而死亡。柯洛跟他習畫雖然僅有短短的幾個月，影響卻是相當地深遠，因為直到一八三〇年，柯洛仍然在羅浮宮臨摹米夏隆最後一年的沙龍參展作品，由此即可以證明。而對於戶外寫生的熱中，

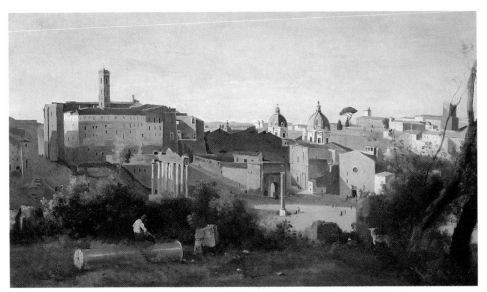

從法荷內斯花園望過去的羅馬廣場　1830年　油畫畫布　53×97cm　紐約私人藏

也是從這時候培養的。

　　目前保存下來柯洛最早期的作品，有一八二二年夏、秋時在浮翁北方的海岸第厄普（Dieppe）所繪的風景寫生。這件作品在技巧上仍稍顯生硬，尤其是厚塗和透明感的表現尚未取得平衡，但是對於遠處地平線的深度感、天上的雲朵與岸邊的浪花皆已臻成熟的境界，尤其對於光線的處理已顯現個人的獨到之處。這一點，在他日後的海景作品都能尋得蹤跡。

　　米夏隆的英年早逝，對柯洛無非是悲傷而遺憾的。之後，他跟隨米夏隆的老師維克多・貝爾坦（Victor Bertin 1775-1842）習畫三年。對於柯洛而言，貝爾坦是在當時法國兩大風景畫家瓦倫西恩（Pierre Henri de Valenciennes, 1750-1819）和米夏隆去世後的第一把交椅；但是，誠如柯洛自己敘述：「我在貝爾坦那兒渡過了兩個冬天，然而，我所學到的東西是這麼的少，以致於當我抵達羅馬時連幾張素

羅馬，法荷內斯花園景色（早晨） 1826年 油畫 24.5×40.1cm 華盛頓菲利浦藏

羅馬競技場習作，從法荷內斯花園望過去的競技場（中午） 1826年 油畫 30×49cm
巴黎羅浮宮藏

羅馬，聖安格教室　1826～1827年　油畫畫布　34.2×46.5cm
美國威廉斯頓，史德林與法蘭西‧克拉克藝術協會藏

描也畫不出來。」雖然如此，貝爾坦的新古典主義繪畫的理
念，對柯洛的影響卻很深，他自己在一八二五年的小册上寫
道：「每天晚上畫素描。找歷史人物的主題入畫。用透明紙
描年鑑上的圖案，依不同年代的服裝製作一套圖……。」這
些都是新古典主義的繪畫基礎。

　　除了新古典主義繪畫之外，柯洛同時也吸取北方繪畫的
優點。所謂的北方繪畫乃指相對於南方的義大利古典主義或
其傳承的法國等之北方國家，如英國、尼德蘭等地的繪畫。
尤其是英國的風景畫家康斯坦堡（John Constable, 1776－
1837）、泰勒（William Turner, 1775－1851）及湯瑪士‧
吉爾丁（Thomas Girtin, 1775－1802）等人的作品，兼具寫
實性與表現力的新風貌，給予柯洛這一輩的法國風景畫家印

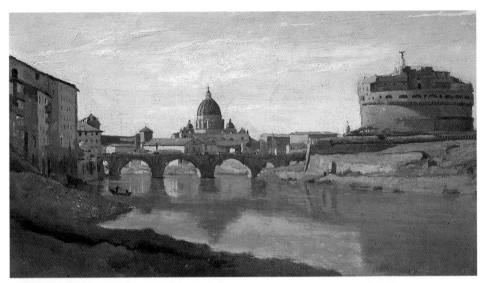

羅馬，聖安格教堂　1826～1827年　油畫畫布　25.4×43cm　舊金山美術館藏

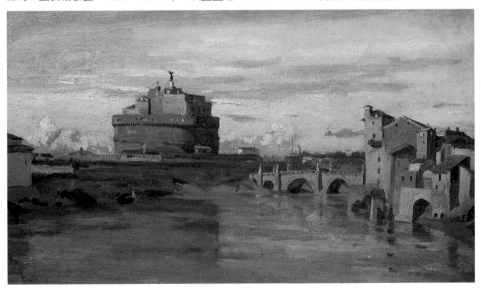

羅馬，聖安格教堂　1826～1827年　油畫畫布　26.5×46.5cm　巴黎羅浮宮藏

義大利風景　1826年　油畫　22×33cm　劍橋費茲威廉美術館藏

象尤深。

　　這一段時期，柯洛常常在他父母親於一八一七年所購買的城郊小屋作畫。亞維瑞城是位於巴黎與凡爾賽之間的小鎮，四周森林圍繞，饒富鄉村氣息。柯洛家的屋子靠近池塘，風景優美秀麗。從柯洛最早期的作品，一直到晚年繪畫，都可以看到亞維瑞城（Ville d'Avray）的風光。

圖見16頁

　　一八二五年的作品〈亞維瑞城，有牧羊女的森林入口〉，描繪亞維瑞城森林入口的景致。這件作品的中心爲一棵大樹，從細膩的筆觸，可感覺到柯洛摸索、練習的過程。這幅畫的右下角曾於一八五〇年左右被更改過，原因是他的畫家朋友納爾西斯・迪亞茲・德・拉・潘納（Narcisse Diaz de la Pena, 1807－1876）在看到此畫時，批評右下角的牛畫得不太好。柯洛於是有些不悅地要潘納修改，或許爲了避免衝

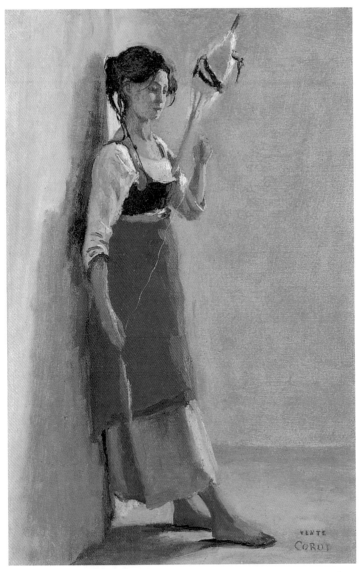

紡羊毛的義大利女孩　1826年　油畫畫布　30×19cm　紐約私人藏

突，潘納將牛塗掉，將原本是站立的女子改爲坐姿；而左下
角的路旁原來有間屋子也讓柯洛給塗掉。從目前收藏在瑞典
哥特堡藝術博物館的鉛筆臨摹，可以清楚地看到這些改變。

　　另一幅大約是同年的作品〈小村莊〉，是描繪靠近亞維瑞 圖見 15 頁

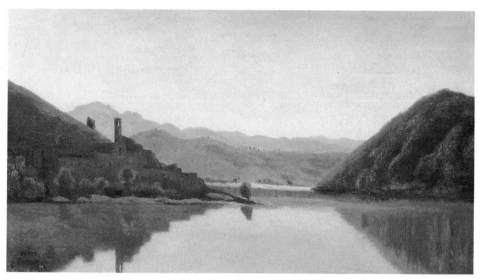

比爾迪律可湖景　1826年　油畫畫布　22×41cm　牛津阿希摩利美術館藏

城的小村莊，森林茂密，極富詩意。這件畫作可清楚看到貝爾坦的影響，可視爲手法尚未成熟之習作。尤其是右邊的大樹，佔據一半的畫面，可見柯洛對於樹木所下的苦功。在構圖上，畫家似乎已找到自己最喜歡的表達形式之一，即不對稱構圖：一邊爲樹木、岩壁或建築物所佔據，另一邊則漸漸向後延伸，緩緩迎向天際。

　　若要論及兩位老師對柯洛的影響，米夏隆讓柯洛培養對戶外寫生的熱愛，以大自然爲學習對象，訓練繪畫技巧和敏銳的觀察力；貝爾坦的影響則是在古典主義的繪畫觀念和大尺幅歷史主題繪畫上。此時的柯洛尚覺自己的功力還無法畫歷史畫，但是在他的素描本已經可以看到他的幾幅聖經或希臘羅馬神話故事的草圖。

　　一八二五年，算得上柯洛繪畫生涯中重要的一年。他在貝爾坦的鼓勵下決定到羅馬旅行。他不僅在繪畫技巧上有很大的進步，連在美學上的觀念亦漸趨成熟。他寫道：「我發現第一筆下來時是最純粹，形式也最漂亮，而且讓人懂得善用偶然性；而當我們再加彩時，常常會失去這最原始、和諧

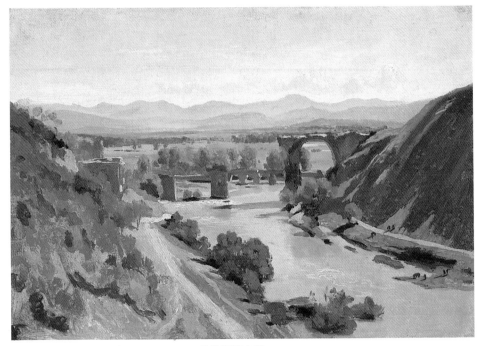

娜妮橋　1826年　油畫　34×48cm　巴黎羅浮宮藏

的色澤。……我同時也察覺到忠於自然的重要性，不應該輕
易地對一張匆促完成的草圖感到滿意。不知道多少次當我面
對自己的素描時，深感後悔，甚至沒有勇氣多看它們半個小
時。……對任何事情都不應該猶豫不決。」

第一次義大利之旅

　　柯洛總共到義大利旅行過三次，以第一次最爲重要，時
間也最長，從一八二五年九月到一八二八年秋天，長達三
年。一般的藝術史學者將這一次的義大利遊學，視爲柯洛學
習階段的完成。

　　三年的時間不算短，不曾受過正式學院教育的柯洛，是
不可能拿什麼羅馬大獎的獎學金去義大利進修的，一切靠自
費。幸好這對於家境富裕的柯洛並不造成困難，況且，當時

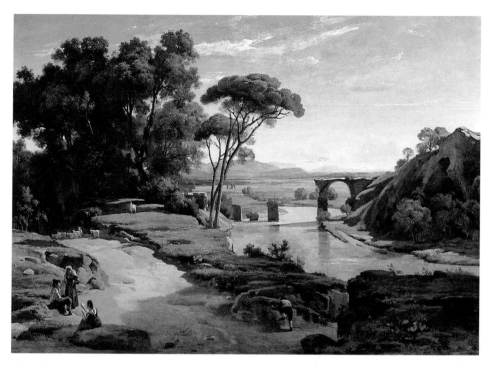

娜妮橋的風景　1826～1827年　油畫畫布　68×93cm　渥太華加拿大國家畫廊藏

的義大利，自從文藝復興以來，即爲所有想要精進其專長的
藝術家必經之處。不論是建築、雕塑或繪畫，這個傳統到了
新古典主義時期更是被看重。在這麼充足的理由下，柯洛似
乎並不難說服他的父母親，幫他完成進修的心願。按照傳
統，柯洛的父母親要兒子畫一張自畫像，才准許他遠行他
鄉。

　　柯洛抵達羅馬後，在靠近羅馬廣場和梅第奇莊園附近找
了個住所安頓下來。這兒是羅馬的藝術區，人文彙萃、畫家
雲集。柯洛一改向來獨自寫生、創作的習慣，和許多畫家朋
友一同工作。除了原來在米夏隆和貝爾坦的畫室認識的同學
如愛德華・貝爾坦（Edouard Bertin, 1793－1871）、泰奧
多爾・卡魯埃爾・德・阿利格尼（Théodore Caruelle Dá-
ligny, 1798－1879）、路易・奧古斯特・拉畢多（Louis Au-

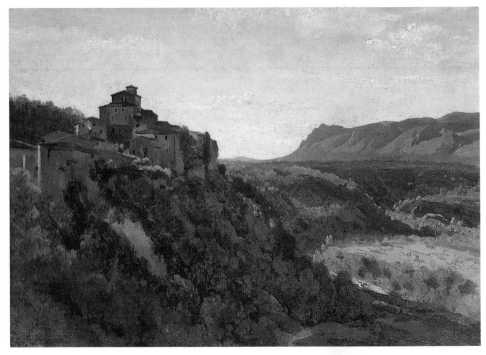

巴比格諾，山谷中工廠　1826年　油畫畫布　29×40cm　私人收藏

guste Lapito, 1803－1874）及德國人恩奈斯特・佛利茲
（Ernst Fries, 1801－1833）等人；他也認識住在梅第奇莊
園，拿羅馬大獎獎學金來進修的安德烈・吉胡（André Gi-
roux, 1801－1879）和賈克・雷蒙・布拉卡沙（Jacques
Raymond Brascassat, 1804－1867）。

　　在這段期間，最常和柯洛一起寫生的是愛德華・貝爾坦
和阿利格尼，他們三人的年紀相仿。柯洛提到：「當我們三
人一起到羅馬附近的郊外寫生時，愛德華總是最先找到好位
子，最先下筆。因為他，我才能留在『美』的康莊大道上。」

　　傍晚，工作完畢後，這羣畫家經常聚集在「德拉賴伯
赫」餐廳或「葛黑高」咖啡屋交換心得，談天笑鬧。一晚，
大夥兒在咖啡屋喧嘩笑鬧時，阿利格尼突然很嚴肅地要大家
安靜，他說：「朋友們，柯洛是我們的導師。」阿利格尼一

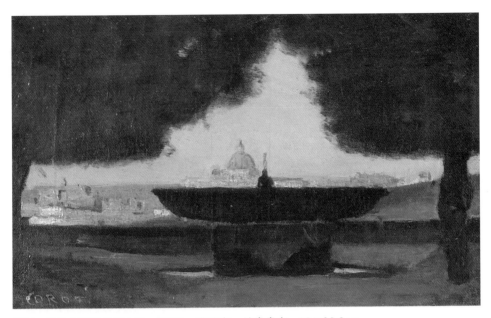

羅馬,梅第奇莊園的噴水池　1825~1827年　油畫畫布　18×28.8cm
法國蘭斯美術館藏

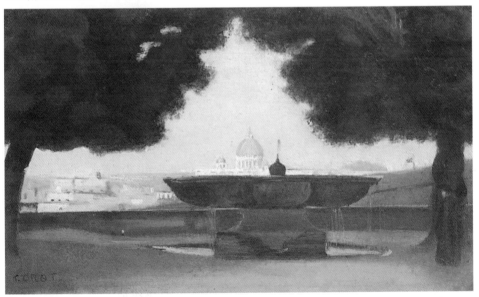

羅馬,梅第奇莊園的噴水池　1826~1827年　油畫木板　18×29cm　私人收藏

石礦場，從聖薩爾法多荷門望去的景色　1826～1827年　油畫　25.4×35.5cm　私人收藏

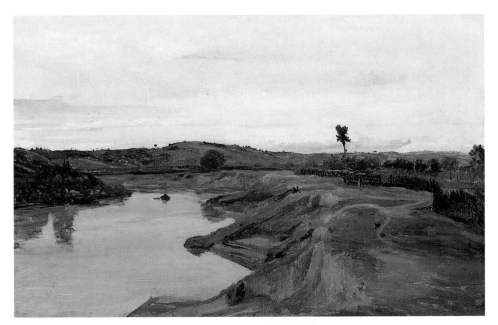

羅馬鄉間　1826～1828年　油畫　33×51cm　巴黎羅浮宮藏
梭哈克特山　1826～1827年　油畫　31.1×43.8cm　私人收藏　（左頁下圖）

定是在寫生時發現柯洛過人的才華才發表此言論。

　　柯洛在義大利的這段期間，透過他寫給好友阿貝爾‧奧斯蒙（Abel Osmond）的十七封信，可以幫助我們了解到他在義大利期間的學習過程、旅行路線、個人感受、甚至對於男女情感及婚姻的看法。

　　在一封一八二五年十二月二日的信中寫道：「我無法再談羅馬的天氣，從我來到現在，一直都在下雨。」因爲天氣不好的緣故，柯洛只能從住處的五樓窗口，畫羅馬城的屋頂；其他的時間則以人物畫爲主。

　　因爲對大自然的熱愛，柯洛似乎一開始就希望成爲風景畫家。然而，人物肖像從文藝復興以來一直佔有重要地位，就連歷史風景畫中，人物也佔有極大的重要性，來到羅馬，柯洛當然不能省略這個重要的學習步驟。

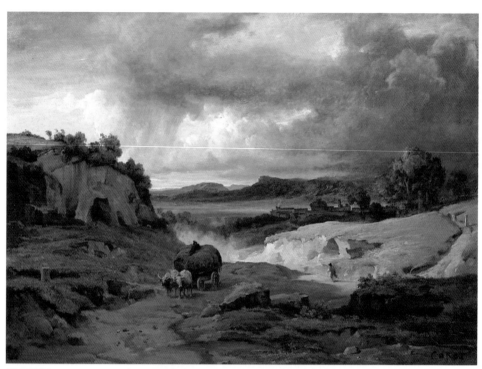

羅馬鄉間　1826～1827年　油畫畫布　66×95cm　蘇黎世私人藏

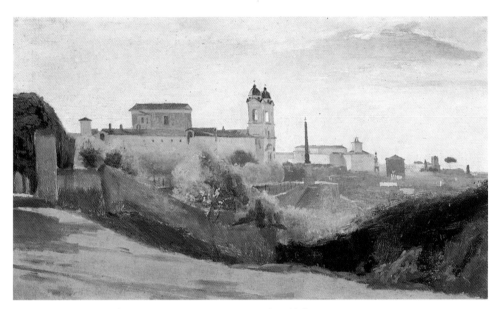

羅馬，從法國學院花園望過去的景色　1826～1828年　油畫　27.3×44.7cm
日內瓦藝術與歷史博物館藏

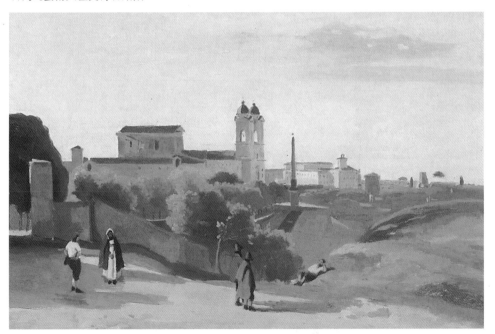

羅馬，從法國學院花園望過去的景色　1834～1845年　油畫畫布　27×41cm
美國芝加哥藝術協會藏
羅馬鄉間　1827年　油畫畫布　29.5×43.5cm　巴黎羅浮宮藏（左頁下圖）

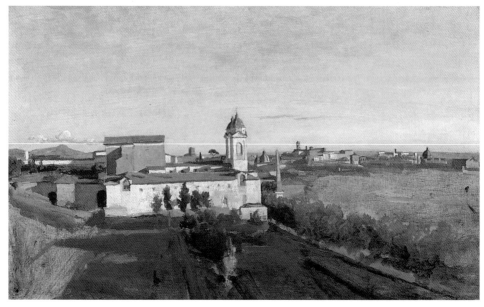

羅馬，梅第奇莊園的景色　1830～1834年　油畫畫布　45×74cm　巴黎羅浮宮藏

　　其次，在新古典主義繪畫的法則下，建築亦是不可或缺的研習重點，義大利充滿文藝復興時期和古代建築物，提供全歐最佳、最齊全的藝術形式，這也是令畫家趨之若鶩的原因之一。

　　再其次是對於「背景」的掌握，樹木岩石、水光倒影，透過臨摹佳作，及實地觀察練習，必須能表現其微妙之處。最後，才是對全景的掌握；鳥瞰圖能幫助畫家對空間中光線變化的掌握。

　　這些學習規則，柯洛是很清楚的；所以，他一到羅馬，就著手畫人物、畫建築；到拿波里地區旅行，就畫湖光山色，天空雲霧的變化、光線、陰影都是他企圖掌握的技巧。

　　一八二六年三月，春日的風光明媚，柯洛從法荷內斯花園觀賞並描繪羅馬的古蹟建築物。他在給奧斯蒙的信中寫道：「一個月以來，每天早晨，我都被照射在我房間牆上的光線所驚醒。另一方面，這陽光照耀著一種失望，我感到我

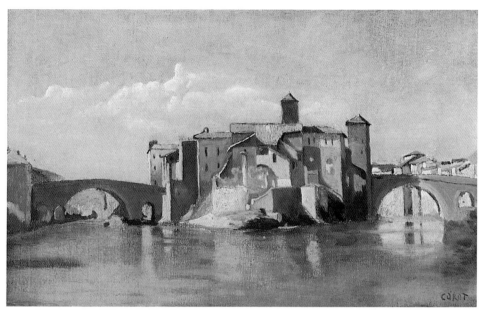

羅馬的巴荷多羅麥的小島　1827年　油畫　27×43.2cm　美國波士頓美術館藏

的調色板的貧乏無力，當我看到這光彩艷麗的大自然景致，和我自己那悲慘暗淡的圖畫時，我感到萬分沮喪，請給你可憐的朋友一些安慰吧！」

從這些信中，我們得知柯洛和奧斯蒙的交情匪淺。柯洛在信中毫不掩飾地向他表達喪失妹妹的悲慟，訴說學習上的困難、也談女人和終身大事。

一八二六年的信中寫道：「你向我打聽羅馬女人的情況。我總是認識世界上最美的女人。我偶爾擁有她們，但是花費不貲。她們不給人淫蕩的感覺……這使我想起巴黎佩利坎街的情景。雖然如此，她們的眼神、香肩、玉手和臀部都棒極了，這一點義大利女人比法國女人佔上風，但若要論優雅親切，義大利女人就得讓位。這是如此地不同！看你喜歡那一型。就我而言，若以畫家的角度看，我偏好義大利女人，但若要談感情，我還是喜歡法國女人的。」這封信亦道出柯洛不爲人知熱情、風流的一面。

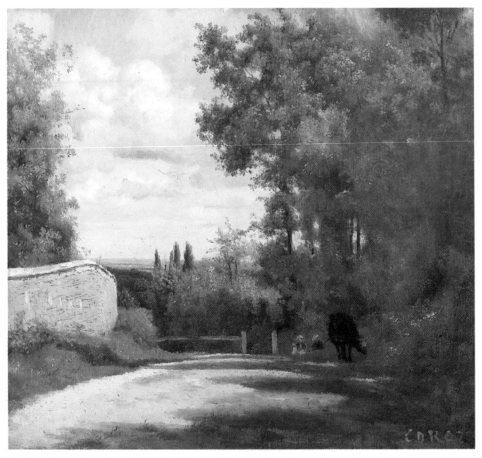

亞維瑞城，圍牆邊的道路　1828年，1835～1840年加筆　油畫　27.6×29.4cm
美國費城美術館藏

　　柯洛一生未婚，過著獨身的生活，這樣的選擇，畫家亦
曾對好友表態過，他寫道：「我很中意 A 小姐，到現在一
直沒變，然而，我一生中真正想要堅貞追尋的目標只有一樣
──畫風景畫。這個堅決的選擇使我無法嚴肅地考慮這個問
題，我指的是婚姻。……我一直都喜歡這個年輕女孩，但是
獨立的個性和嚴格的專業訓練，對我而言是絕對的需要，這
些都使我只能以玩笑的心態來看待婚姻。」

　　這一年，柯洛正好年滿三十，對於當時的男子，早已超

過適婚年齡，好友的關心似乎也理所當然，而柯洛卻早已決心將生命獻給風景畫。然而，對於他已決定走的路，他卻顯得有些不安，在另一封信中寫道：「有關令人氣餒的事，我要向你解釋：我們這個即神聖又該死的繪畫在這一點上是很可怕的。今天，我們可以自我炫耀，覺得自己是超人一等的天才，但是明天，我們可能對自己的作品感到臉紅，覺得自己一無是處。請不要為此感到慌亂，我們是瘋子，大家都知道的。」不安之餘，字裡行間亦透露出那不可自拔的熱情。

沙龍初試啼聲──傳統與現代

一八二七年，柯洛開始準備兩張參加沙龍展的作品：〈娜妮橋的風景〉，畫的是早晨風和日麗的景致；而〈羅馬鄉間〉畫的則是傍晚天色乍變的光景，天空雲朵和光線的變化

圖見 31 · 36 頁

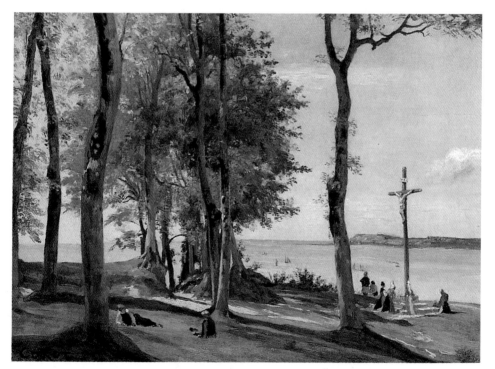

翁弗勒，耶穌受難地　1829～1830年　油畫木板　29.8×41cm　紐約大都會美術館藏

浮翁，從山丘上俯視的市景　1829～1834年　油畫畫布　26×42cm
美國哈佛華茲華士圖書館藏
〈浮翁，從山丘上俯視的市景〉局部　（右頁圖）

成爲柯洛企圖掌握的重要課題。這兩幅長度近一公尺的作
品，無疑的是在工作室裡完成的。對於畫家而言，寫生是將
眼睛所見真實地表現在畫布上，而畫室內所畫的是想像的景
致，是真正的創作。對柯洛而言，這兩件作品則是數年來戶
外寫生所獲得的技巧、經驗和想像力的結合，是羅馬習畫
兩、三年來的成果展現。

　　柯洛的作品進入羅浮宮後，引起一陣軒然大波，尤其是
二十世紀初的藝術史學家多以印象派爲主軸，他們將柯洛視
爲印象派的先驅，其中尤以一八二六年的寫生作品〈娜妮橋〉圖見30頁
最受注視，不論在筆觸、用色及光線處理上都相當地大膽突
出，一般藝術史學家將這幅畫視爲十九世紀風景畫的革新。
如同一九七五年，柯洛逝世百週年紀念大展的策劃人圖森
（Toussanit）所說：「此乃法國十九世紀風景畫的進展起

翁弗勒，船塢　1830年　油畫　25×32cm　美國哈佛大學佛格美術館藏

源之一，空間由光線和明暗變化的分析所呈現，並刻意使
前景中性化。正如杜奧德·盧梭（Théodore Rousseau）
在一八三〇年解說道：『一個正在瀏覽風景的散步者是不會
注意到他腳下的景物的。』」

　　而一九九六年柯洛兩百週年誕辰的紀念大展籌辦人文
森·波瑪雷德（Vincent Pomarède）則認為：〈娜妮橋〉這
幅畫在構圖上是非常古典的，地平線在上方三分之一處，而
左右兩邊則各由丘陵佔據三分之一，中間由河流所貫穿，並
且流向畫面的右下方，藉以增加構圖的活潑性。遠處丘陵隱
約的輪廓和正中央的斷橋，則使畫面各個部位產生綜合性。
這幅畫在柯洛生前不曾展出，所以波瑪雷德認為柯洛並未將
這幅畫視為完成品，只能夠看做是一八二七年沙龍展出作品

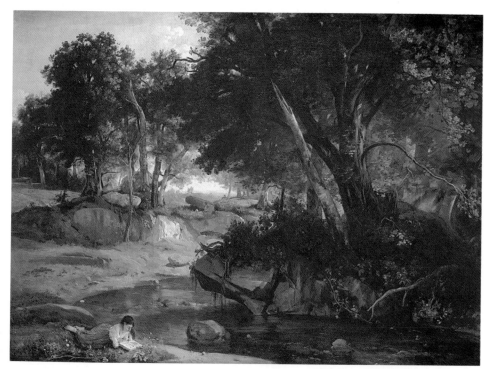

楓丹白露森林景色　1830年　油畫畫布　175.5×242.5cm　美國華盛頓國家畫廊藏

　　的風景寫生練習和構圖基準。

　　更有早期藝術史學家認爲柯洛的〈娜妮橋〉是從印象派美
學觀點出發的；獨自一人，毫無預設，柯洛以最自然的方
式，跨越五十年的繪畫，由新古典主義繪畫的品味，轉變到
印象派繪畫的品味。

　　不論這些不同時期的史學家觀點如何，波瑪雷德的確證
明了柯洛堅實的新古典主義繪畫底子和品味，但卻也不可否
認柯洛的寫生作品，在無形中對印象派的藝術家如畢沙羅、
莫内、莫利索等人的啓發和影響。

　　反觀沙龍展的〈娜妮橋的風景〉，可以明顯地看出十七世
紀法國風景畫家克勞德・洛漢的影響，尤其是在構圖的安排
上，點景人物的運用和理想美的詩意上相當顯著。

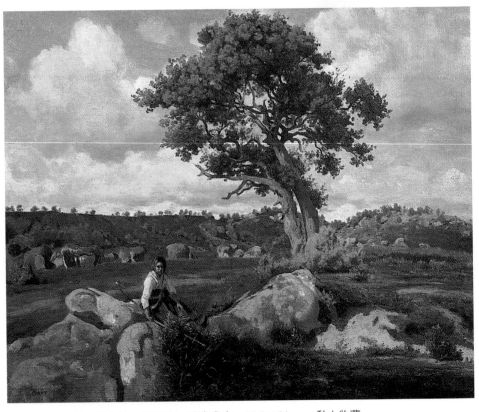

易怒之人，楓丹白露森林　1830年　油畫畫布　50.8×61cm　私人收藏
〈易怒之人，楓丹白露森林〉局部　（右頁圖）

　　柯洛一直將這幅畫掛在他的工作室裡，陪伴他直到離開
人間的最後一天，可見這件作品對他的紀念意義和重要性。
另一幅遭到不少批評的〈羅馬鄉間〉則由他的母親擁有，死後
並傳給她的孫子繼承。

　　一八二七年冬天，柯洛在羅馬準備他第二次沙龍展的作
品，他在給好友奧斯蒙的信中寫道：「我開始意識到在沙龍
中缺席是多麼地不智。」由此可見柯洛對於沙龍展的看重；
然而，柯洛和沙龍之間的發展卻常常不如人意。

　　次年，他經由威尼斯、瑞士回到巴黎。一八二九年，他

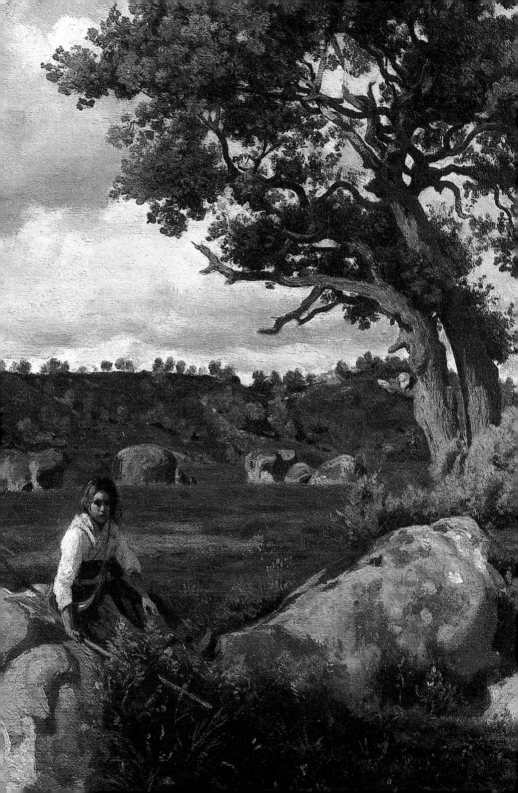

奧爾良，窗外的聖巴帝荷樓塔景色　1830年　油畫畫布　28.5×42cm
法國斯特拉斯堡美術館藏
夏天的羅馬鄉間景色　1830年　油畫畫布　98×140cm　美國諾福克，克萊斯勒美術館藏
（右頁上圖）
羅馬鄉間，有梭哈克特山的景色　1830～1831年　油畫畫布　97.2×135.2cm
美國克里夫蘭美術館藏（右頁下圖）

居住在亞維瑞城並經常到楓丹白露森林寫生，夏天時，他到
諾曼第及布爾塔紐地區的海邊旅行。這一年，他又以兩幅作
品參加展覽。

　　一八三○年，巴黎發生「光榮的三日」革命，柯洛偕其
友建築師普瓦羅到夏特、諾曼第及法國北部旅行。在這段時
間，他創作了著名的作品：〈夏特大教堂〉。這件作品在柯洛 圖見52頁
生前不曾展出過，直到一九○六年才進入羅浮宮，公諸於世
人。當時著名的文學家普魯斯特及波特萊爾都曾提到這件作
品，使得這件作品頓時聲名大噪。

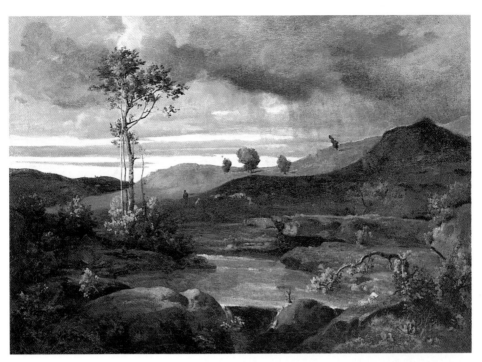

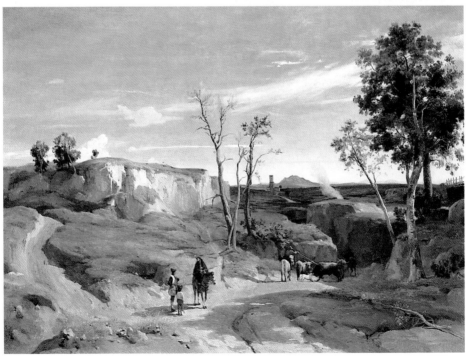

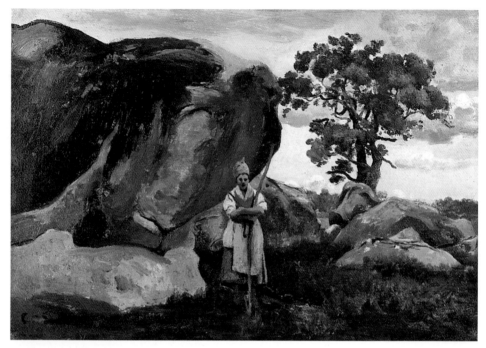

楓丹白露森林中的景色　1830～1832年　油畫　26×39cm
法國桑利斯藝術與考古學博物館藏

　　柯洛像是個恬靜自然的田園詩人，喜好遊山玩水，對於
政治及社會運動並不感興趣；但是在個性上，卻是個淳樸天
真、古道熱腸的好好先生。

　　經過幾年的努力，柯洛終於以一幅楓丹白露森林的風景
畫贏得一八三三年沙龍展的二等獎。他父親的朋友亨利請他
到蘇瓦松（Soissons，法國北部的小城）度假兼作畫，於是
他畫了兩幅以亨利的房子及壁氈製造場爲主題的畫〈蘇瓦
松，亨利先生的房屋〉。是年夏天，柯洛到諾曼第畫岩石，圖見57、58頁
他在給奧斯蒙的信中寫道：「今年，我必須畫幾個課題：漢
摩的岩石、埃伯特磨坊的景致及岩石旁的斜坡小路，以及一
件崩落在溪流中的岩石習作。」柯洛不斷地自我要求，精益
求精，這種努力不懈的精神，亦是他能夠成爲偉大畫家的原

楓丹白露，雪斯－瑪麗採石場　1830～1835年　油畫　30×59cm　比利時根特美術館藏

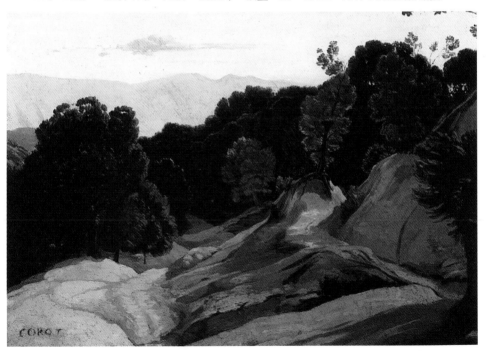

山林中的道路　1830～1835年　油畫畫布　32×47cm　蘇黎世私人藏

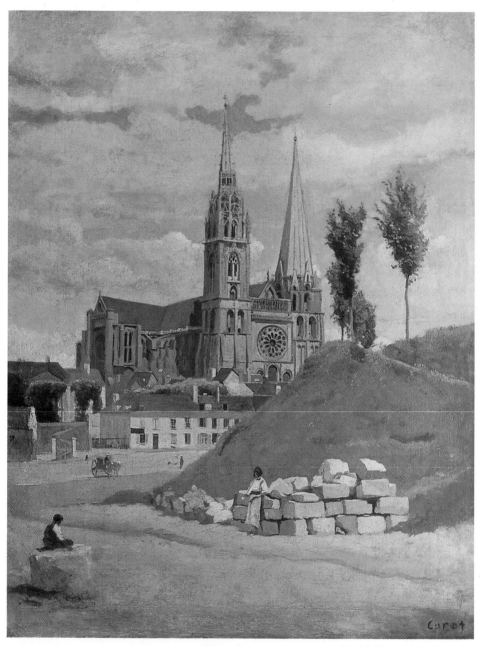

夏特大教堂　1830年，1872年加筆　油畫畫布　64×51.5cm　巴黎羅浮宮藏

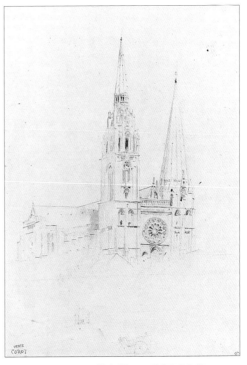

夏特大敎堂　　　　　　　　　　　　　〈夏特大敎堂〉鉛筆素描　巴黎羅浮宮藏

因之一。

　　這幾年，他畫了不少親友的畫像。對於柯洛而言，風景
畫才是他繪畫中的高貴題材，人物畫對他來說只是學習的過
程之一，就像畫樹和畫岩石一般。早在第一次的義大利進修
之行，柯洛便畫了許多市井小民的畫像，下筆俐落，人體比
例及面部表情拿捏得當，技巧已趨成熟階段。而這幾年的畫
像則多以肖像的方式處理，不同於義大利時期的習作。

第二次義大利之旅

　　一八三四年，柯洛送三件作品參加沙龍展，卻得到許多
不諒解的評語。失望之餘，柯洛決定再次出發到義大利進
修。由於父母親年歲已大，並不希望兒子遠行時間太久，於

楓丹白露，橡樹　1831～1833年　油畫　39.7×49.5cm　紐約大都會美術館藏

涅夫勒河邊的農村　1831年　油畫畫布　47.5×70.5cm　美國波士頓美術館藏

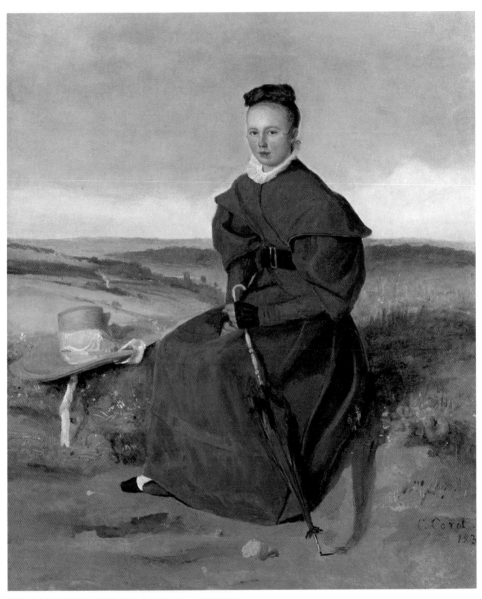

晨光中的路易絲·阿荷聿安　1831年　油畫畫布　54.3×45.9cm
美國威廉斯頓，史德林與法蘭西·克拉克藝術協會藏

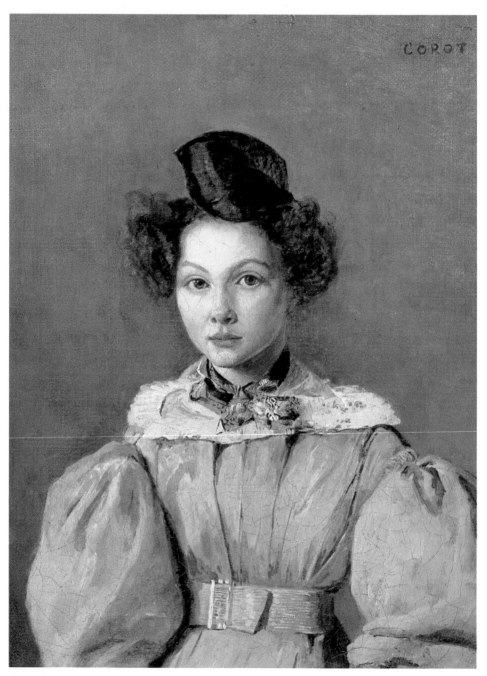

瑪麗・路易絲・洛爾　1831年　油畫畫布　28.5×21.5cm　巴黎羅浮宮藏

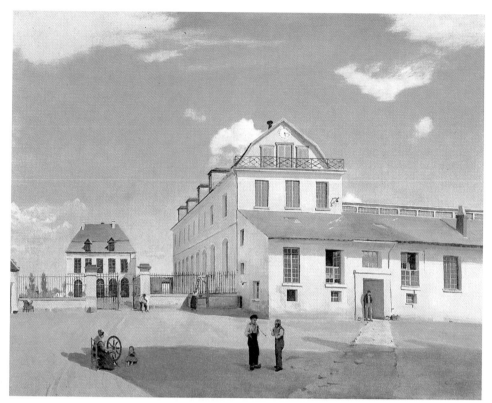

蘇瓦松，亨利先生的房屋　1833年　油畫畫布　80×98cm　美國費城美術館藏

是柯洛做了六個月的旅行，從巴黎經里昂到馬賽港，再沿蔚藍海岸到尼斯、摩納哥，然後抵達義大利，經熱那亞到渥爾德拉待了一個月，到處寫生。然後到佛羅倫斯、波隆納、威尼斯，最後以義大利幾個湖泊區爲據點，再由米蘭經瑞士回法國。

　　這一次的義大利之旅，柯洛不像第一次的進修時到處畫寫生，而是有計畫地選擇風景秀麗的地點取景。因爲他認爲，這次旅行的每一張寫生，都應是日後大幅作品的靈感泉源。

圖見62頁　　〈熱那亞，阿卡索拉散步大道的眺望〉是從阿卡索拉散步

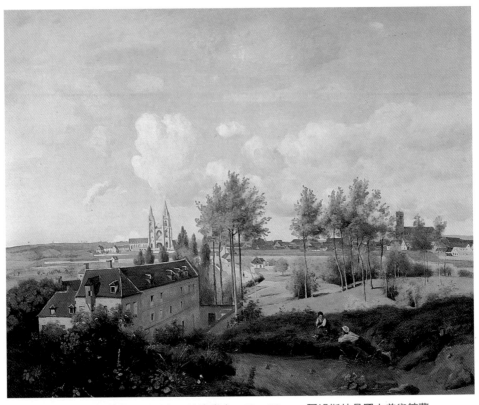

蘇瓦松，亨利先生的房屋　1833年　油畫畫布　80×99cm　阿姆斯特丹國立美術館藏

大道上望下來的城景，前景是阿卡索拉花園的一部分，畫家
以簡單快速的筆觸帶過，正中間的建築才是主題所在。柯洛
以簡明卻明暗深淺有致的白色色塊來表現建築物。這和第一
次義大利之旅的作品比較起來，明顯地告訴我們柯洛在五年
來學到了對光線的掌握和建築實體的立體表現性。

　　柯洛選擇渥爾德拉，無疑的是因為這裡的丘陵地形，色
調特殊，同時，擁有十二座伊特魯立亞人所建的古城堡（西
元前七至四世紀之間）。

　　對於新古典主義的藝術家而言，威尼斯有著不亞於羅馬

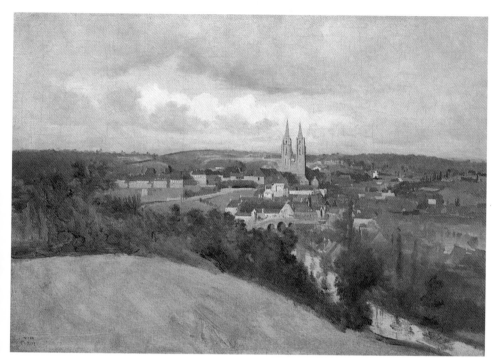

聖洛，市景　1833年　油畫畫布　46×65cm　巴黎羅浮宮藏

的魅力。柯洛在第一次義大利之行回程時曾取道威尼斯，但
是由於離家已有三載，返鄉心切，所以停留的時間很短。這
一回，他在這個充滿藝術氣息的城市待了三個禮拜，到處參
觀美術館，並且畫了八張寫生，柯洛對於提香的畫情有獨
鍾，而威尼斯建築的細膩和繽紛色彩吸引著他，大運河盪漾
的水波和建築的倒影都成爲他作畫的題材。

圖見 67 頁

　　〈威尼斯，愛斯葛拉封碼頭〉以聖馬可廣場旁靠近運河的
河堤爲主體，左下角有停泊的帆船和堆放在岸邊的貨物，兩
名土耳其人坐在貨物上，一位修道士正走近他們。右邊有一
羣「觀光客」正用手指向遠方。這樣的人物安排，與其說是
寫生，毋寧將它看成是在畫室完成的作品。此外，右側的道
奇皇宮和遠景的幾棟建築物都畫得非常精緻而微細，不像是

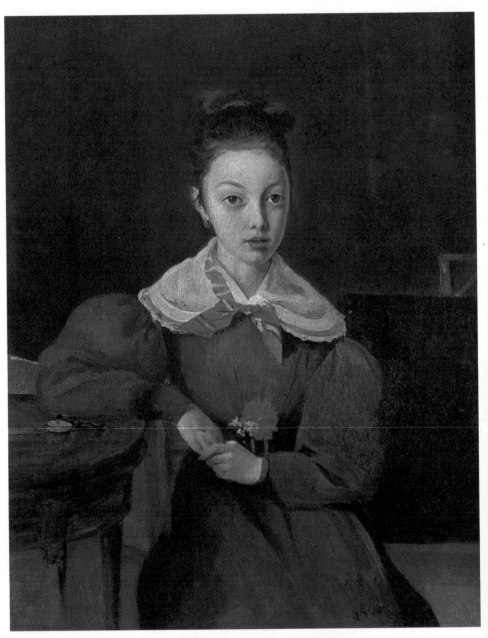

奧克達薇‧珊尼高肖像　1833年　油畫　35×29.6cm　巴黎私人藏

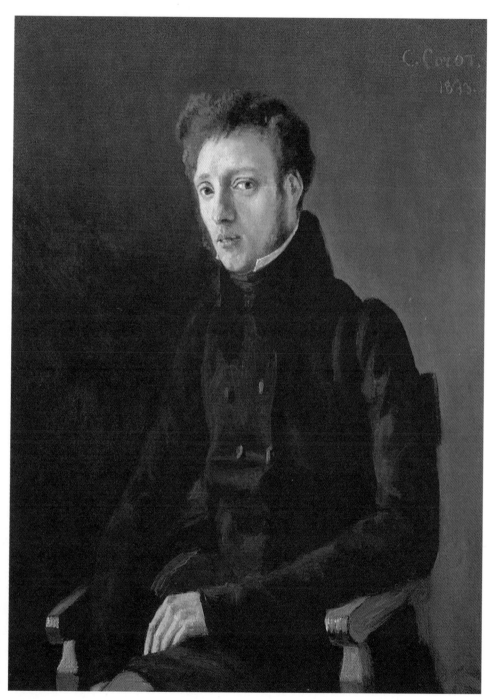

勒梅斯特爾，建築師　1833年　油畫畫布　38.4×29.5cm　紐約大都會美術館藏

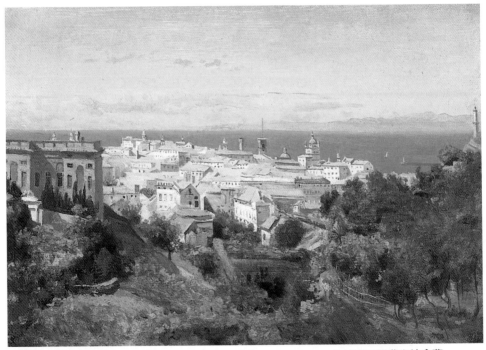

熱那亞，阿卡索拉散步大道的眺望　1834年　油畫　29×41cm　美國芝加哥藝術協會藏

一般的寫生作品。

　　離開威尼斯之後，柯洛到各大湖泊作畫。這時正巧是初秋時分，倫巴底的晴空燦爛，早晨蔚藍的天空至黃昏時刻則變爲金黃色，湖光倒影和霧氣加添畫家筆下的詩意。柯洛在此只待了十多天，卻獲益匪淺；他尤其喜歡麗華湖的景色，搭船遊湖使他遍覽湖光山色的精華，湖畔山崖陡峭，奇岩聳立更刺激他的創作慾望。

　　麗華湖的一景引發柯洛無限靈感。在〈麗華湖景〉畫中，圖見64頁一艘小船划行於湖中，正緩緩划向霧氣瀰漫的湖心，遠方的山雖不高聳，卻有那種「山在虛無飄渺中」之感，朦朦朧朧如夢似幻。這種夢幻朦朧的詩意，正是柯洛日後繪畫中所發展出來的特殊氣質。

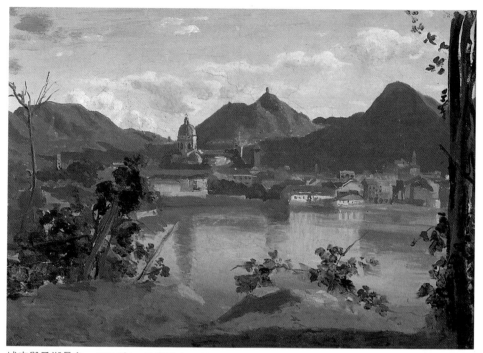

城市與孟湖景色　1834年　油畫畫布　29×42cm　私人收藏

圖見64頁

　　回法之後，他以這幅畫爲主題，又畫了一張大尺幅的作品〈麗華湖景的回憶〉參加一八三五年的沙龍。這件作品和一八三四年的寫生在構圖上很類似，柯洛在前景的湖面上添加幾葉睡蓮，在左邊的畫面加一巨岩以增加畫面的平衡感，右邊的神龕則改爲面向觀衆，並且多了位看風景的人，而在光線的處理則較爲一致。

圖見127頁

　　數十年之後，柯洛數次以「麗華湖的回憶」爲題，畫他記憶中的湖光山色。一八五○年的〈麗華湖景〉和一八五五年的〈麗華湖景的回憶〉只是在一些細節上略做更改，到了一八七○年，我們看到的則是另一種境界的詩意，貫連這幾幅畫的只剩下中央的那艘小船。

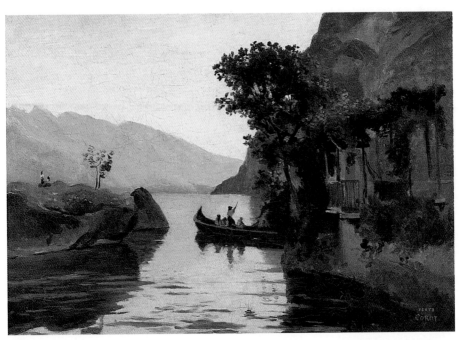

麗華湖景　1834年　油畫　29×41cm　瑞士柏倫美術館藏

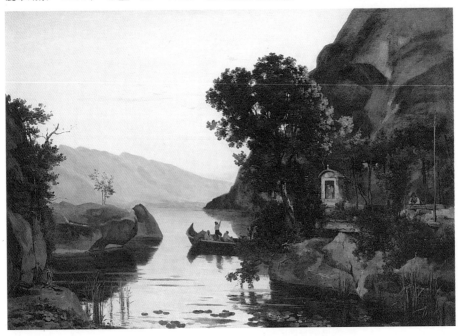

麗華湖景的回憶　1835年　油畫畫布　98.6×141.5cm　慕尼黑私人藏

渥爾德拉,城堡　1834年　油畫畫布　47×82cm　巴黎羅浮宮藏

柯洛與沙龍

　　一八二七年,柯洛首次參加沙龍展。從此以後,沙龍展成為他重要的創作目標,除了幾次旅行和特殊因素的影響,柯洛從不錯過沙龍的參展機會。對他而言,這是肯定自己繪畫才能的最佳方式。

　　一八三三年,他以一幅楓丹白露森林為主題的風景畫參加沙龍展,並獲得一枚二等獎章。這大概是最令他感到滿意的一次結果。

　　次年,他又以三幅作品參加沙龍展,卻大違他所願地遭到嚴苛的批評。尤其是以浮翁靠塞納河港為主題的海洋風景畫受到不少批評。一般認為這幅畫想以新的手法來表現,最後卻陷入荷蘭畫派的窠臼,結果新意沒標成,卻讓柯洛跌得很慘……。不論當時的批評如何,柯洛的確深受北方畫派的

佛羅倫斯，波波利花園景色　1834～1836年　油畫畫布　51×73.5cm　巴黎羅浮宮藏

影響。尤其是范‧德‧維爾德（Van de Velde，約 1591－
1630）、羅伊斯達爾（Rvysdael，約 1600－1670）、范‧
果衍（Van Goyen, 1596－1656）等荷蘭畫家。

　　第二次的義大利之旅，使他在一八三五年的沙龍展有令
人刮目相看的作品。〈沙漠中的艾卡〉（Agar，中文聖經中
翻爲夏甲），描繪舊約聖經中的故事——亞伯拉罕的妻子莎
拉無法生育，於是她將貼身女僕艾卡送給丈夫，用以「借腹
生子」，艾卡懷孕後變得非常驕傲，看不起她的女主人，莎
拉無法忍受，於是虐待艾卡，女僕受不了，就逃跑了。到了
曠野中，上主派天使來，要艾卡回到亞伯拉罕身邊，並且要
順從女主人。生下的男孩要取名伊斯瑪利（Ismaël）。數年
後，上主讓年邁的莎拉懷孕，生子以撒（Issac），她要亞

圖見 69 頁

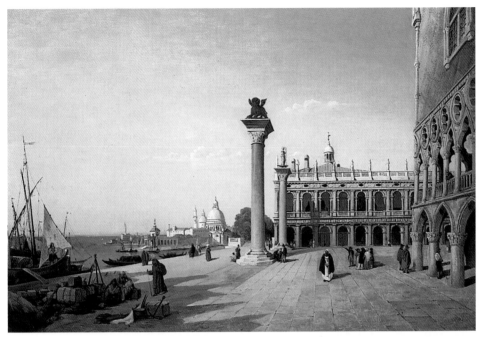

威尼斯，愛斯葛拉封碼頭　1835年　油畫畫布　47×68cm　美國帕沙弟納，諾頓‧賽門基金會藏

伯拉罕將艾卡和伊斯瑪利趕走。亞伯拉罕給了她母子二人水和糧食，打發她們走。艾卡在沙漠中迷路，水已喝光，眼見兒子和自己即將渴死，她無助地望天哭號，終於上主派天使來拯救他們。

　　柯洛的畫作取材於故事的第二段。作品的構圖完密、色彩調和，景觀壯闊，艾卡的失望情緒感動了觀眾。一位藝術家寫道：「柯洛找到和德拉克洛瓦一樣不同於前人的氣質。柯洛讓他的畫成為真正的風景：貧脊炙熱的土地，光禿禿的岩石，遠方幾棵枯瘦的樹木，虛幻而無生氣的樹影……可憐的艾卡迷失在一片曠野中，失望、無助；遠方的天使帶來一線生機，但卻是如此遙遠。這幅畫中有高貴的思想、充滿新意，色彩、構圖、靈魂、精神和律動，盡在其中。」這樣的讚揚對柯洛無疑是一大鼓勵；然而，這幅畫在柯洛生前卻

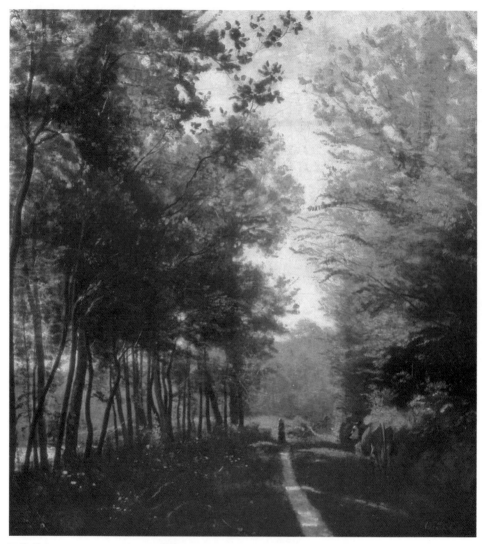

亞維瑞城　1835～1840年　油畫畫布　51×48cm　東京石橋美術館藏

没賣出，也算是一種矛盾。

一八三七年，柯洛以另一幅尺寸相近的〈聖・傑洛姆〉參 圖見73頁
展。這幅畫一般被認爲和〈沙漠中的艾卡〉爲同時創作，因爲

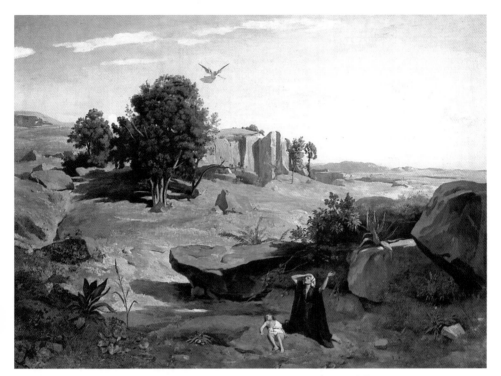

沙漠中的艾卡　1835年　油畫畫布　181×247cm　紐約大都會美術館藏

兩件作品不論在尺寸上、創作觀念上都很相近。主題同樣是
廣闊風景中一孤獨的人物，不同的是，〈聖‧傑洛姆〉中沒有
哀傷，而是宗教上的靜穆與沈思。但是，這二幅畫在藝評上
的反應卻是截然不同的，〈聖‧傑洛姆〉受到的多是負面的批
評。一八四九年，柯洛將這幅畫贈予亞維瑞城的教堂。梵谷
於一八七五年見到此作品，並且在寫給他弟弟的信中特別提
到過。

　　不同於前兩幅巨作的風格，一八三六年及三八年的沙龍
展參展作品則是以希臘神話故事為題材，構圖和色調都顯得
比較輕鬆活潑。一八三六年的〈沐浴中的戴安娜被阿克德隆
的入侵所驚嚇〉畫的是狩獵女神戴安娜，在溪邊沐浴時受到

圖見71頁

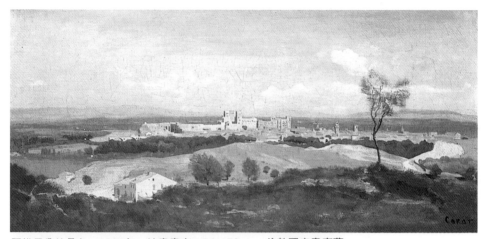

阿維尼翁的景色　1836年　油畫畫布　34×73cm　倫敦國家畫廊藏

沐浴中的戴安娜被阿克德隆的入侵所驚嚇　1836年　油畫畫布　156×115cm
紐約大都會美術館藏　（右頁圖）

獵人阿克德隆的侵入干擾，戴安娜一氣之下，將阿克德隆變
成一頭鹿。此圖前景約三分之一為人物所佔據：戴安娜正寬
衣準備入浴，一手拉著衣裳，一手指向不速之客，她身旁的
兩位女孩則驚慌地準備閃躲，前方的兩位則似乎不知道發生
什麼事，一位正坐在岸邊，看著戴安娜，另一位則攀著垂在
河邊的樹枝，獨自玩耍。這算是柯洛第一件完成的神話主題
作品。在他一八二五年的素描小冊裡，我們發現一個以歐菲
斯為主的構圖，但卻未能完成。

　　這樣的神話故事和風景與前一年的〈沙漠中的艾卡〉的確
很不相同，給人耳目一新的感覺。卻令人無法將他歸入某一
個畫派。事實上，柯洛他自成一派。柯洛既不屬於古典風景
畫派，也不屬於英法風景畫派，更不屬於荷蘭畫派。他的風
景畫似乎有他自己的信念，我們不必硬將他套上某個畫派。
我們或許可以從他喜愛的形式來做比較，他和〈聖·西佛里

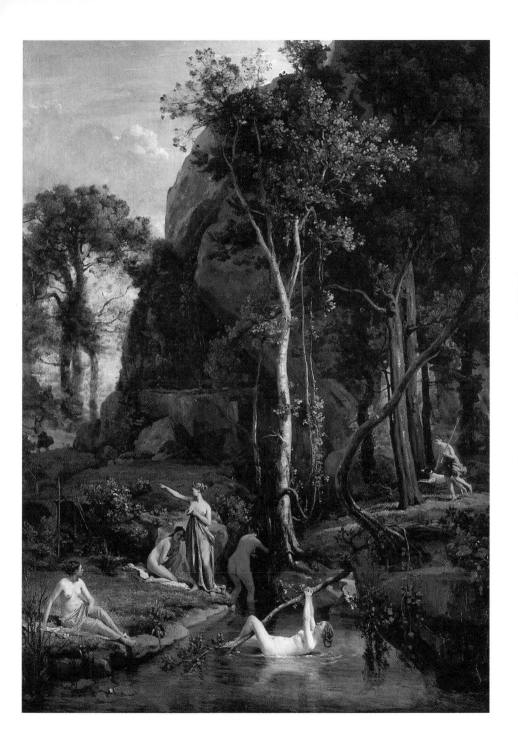

路易絲・克萊兒　1837年　油畫畫布　43×35cm　巴黎羅浮宮藏

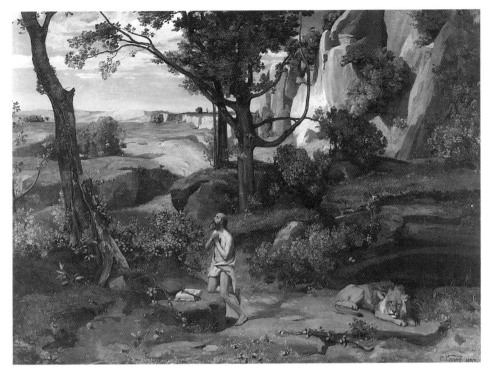

聖‧傑洛姆　1837年　油畫畫布　180×245cm　法國亞維瑞城教會藏

辛〉（Saint Symphorien）的畫風相近⋯⋯他所畫的景物不
只優雅，且充滿清新的氣息。將柯洛和安格爾（Ingres,
1780－1867）相較似乎有些令人驚訝，但並不完全沒道理。
因爲柯洛的這件作品在許多細節處下了不少功夫，論細膩不
亞於安格爾。

　　〈聖‧傑洛姆〉的不受歡迎，似乎是柯洛再畫希臘神話主

圖見 75 頁

題的原因之一，一八三八年參展的〈西蘭尼〉尺幅與〈聖‧傑
洛姆〉相當（250×180cm）。但人物衆多，似乎是想展現他
在處理複雜構圖上的能力，用以反駁評論。

　　西蘭尼爲酒神戴奧尼索斯（Dyonysos）的養父，喜好
節慶享樂。但是柯洛的人物刻畫，顯得不夠生動活潑，歡愉

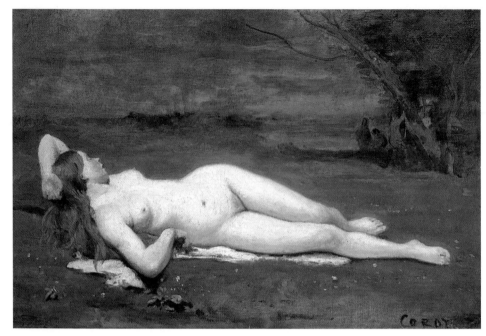

塞納河的女神　1837年　油畫畫布　30×45cm　私人收藏

氣氛的感染力亦嫌薄弱。當時的評論有褒有貶，一般認為他的表現雖不如人意，但用心可嘉。普朗什（Planche）則認為風景部分近乎完美，但是那些人物則安排得不妥當，並且建議柯洛去看看普桑的作品，他說：「既然柯洛企圖創作歷史和神話的風景畫，就不該忘記尼古拉・普桑（1594－1665）總是將他的人物和風景緊密地結合在一起。……柯洛似乎不懂得這種結合。」即使如此，〈西蘭尼〉仍然是一般評論家認為柯洛作品中受普桑影響最大的一幅。

　　和許多巨幅作品一般，〈西蘭尼〉在柯洛生前亦沒有賣出。這些作品最後不是捐贈給人，就是以很低的價錢賣出。由此亦可看出柯洛本身的經濟富裕，不需太過顧慮市場走向，可盡情描繪自己所想創作的作品。

　　這幾年，柯洛似乎特別重視家庭和朋友。他到姊姊家，

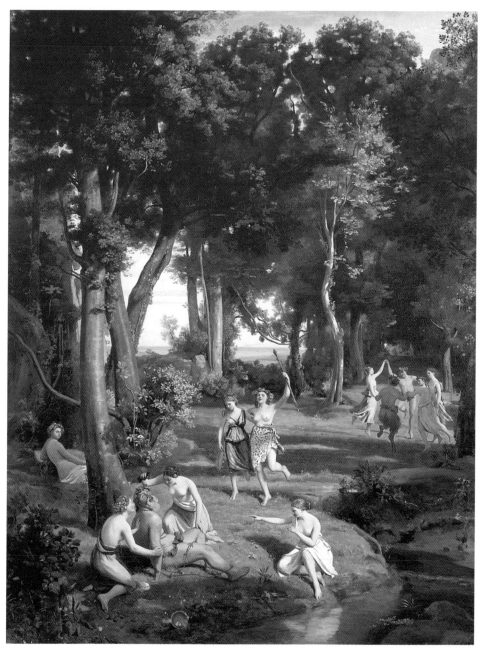

西蘭尼　1838年　油畫畫布　250×180cm　美國明尼阿波利斯藝術協會藏

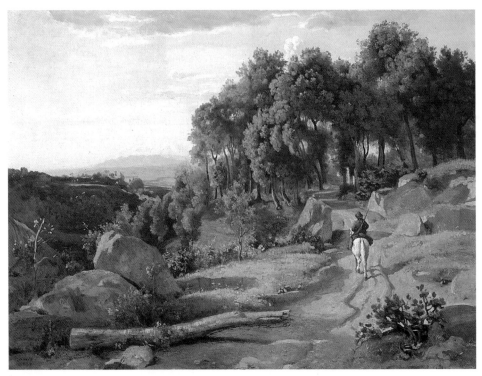

渥爾德拉景色　1838年　油畫　69.5×95cm　美國華盛頓國家畫廊藏

爲姪女畫肖像，也和兒時好友奧斯蒙聚會，並經常到奧斯蒙姑媽在聖塞尼的房舍度假作畫。

　　這段期間柯洛似乎相當悲觀。他在一封給好友謝費的信中寫道：「我現在有著悲傷憂鬱的思想。我已開始有上年紀的感覺。生命愈是往前，悲傷就累積愈多，迫使我們無法像以前一樣無憂無慮。」

　　一八四〇年，柯洛展出三件作品：第一件是奧斯蒙夫人訂製的〈往埃及記〉，打算捐給「塞納河上的候斯尼」教堂；第二件爲〈小牧羊人〉，由政府以一千五百法郎買去，存放在法國梅斯歐荷院美術館；第三件爲一僧侶像，由哈佛的一位收藏者以兩百法郎買走。這似乎是柯洛幸運的一年，不但第

圖見82頁

持鐮刀的收割者　1838年　油畫畫布　35.3×27cm　美國波士頓美術館藏

海貝卡　　1839年　　油畫畫布　　50×74cm　　美國帕沙弟納，諾頓‧賽門基金會藏

一次賣出幾件作品，而且也是第一次評論對他很客氣，並且
被視爲法國風景畫的大師之一。

　　〈小牧羊人〉一畫，有一股柯洛以前的作品中所沒有的氣
質──詩意。是屬於遠古的田園詩、希臘的牧歌意境。誠如
朱爾‧雅南（Jules Janin）所說：「沒有人像柯洛一般地詮
釋希臘田園詩。這完全是他自己的一套方法。……在他的繪
畫中有一股難以言喻、相當細膩的快感；在他的畫中，現實
的自然和理想美妙地結合在一起。」

　　這幅畫在構圖上和克勞德‧洛漢的鄉間風景畫非常相
近。但一般評論認爲是佳作，並不追究這一點。

　　遠方的天色微紅，已是黃昏，小牧童靠著筆直的樹幹吹
笛子；這樣的景致，尤其是這樣的光線在柯洛日後的風景畫
中愈來愈多，漸成其一大特色，令大文豪波特萊爾（1812－

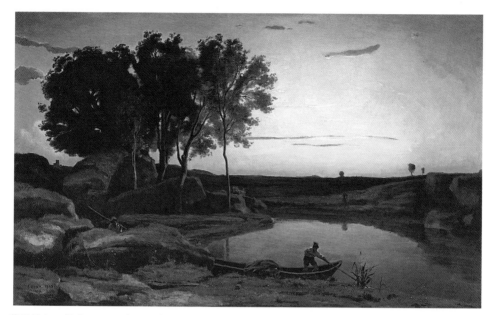

黃昏景色，船夫　1839年　油畫畫布　62.5×102.2cm　馬聿比，J·保羅·蓋弟美術館藏

1867）禁不住寫道：「我們甚至認爲對柯洛而言，渲染了世界的光線都降了調。」柯洛運用明度的不同，有技巧地處理光線、形式、與距離，而色彩和描繪則顯得次要。

圖見91、92頁

次年參展的作品有〈拿波里附近的風景〉和〈德謨克利特及阿伯德爾人〉，主題相當不同。

〈德謨克利特及阿伯德爾人〉爲柯洛的老師米夏隆榮獲一八一七年羅馬大獎的繪畫主題。柯洛以同樣的主題繪畫構圖相當不同的作品，另有一番用心。

故事是由法國著名寓言文學家拉·封登根據希臘的記載改寫的。德謨克利特（Démocrite，西元前 460 至 370 年）爲希臘著名哲學家，他認爲宇宙萬物的元素是由無數微小而不能再分的「原子」形成。精神與物質的差別也僅在程度上，而非本質上的差別。

德謨克利特很快地成爲阿伯德爾（Abdére）人民所頌

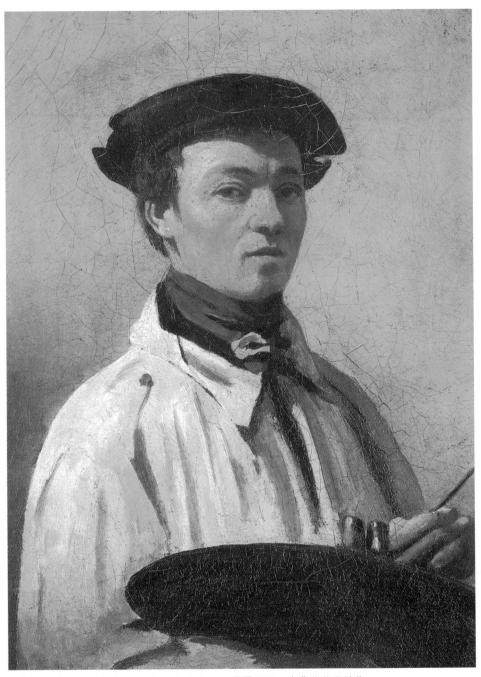

自畫像　1840～1845年　油畫　33×25cm　佛羅倫斯，烏費茲美術館藏

洛荷麥的教堂　1840年　油畫畫布　34×45cm　美國哈佛華茲華士圖書館藏

揚的對象。哲學家開始時感到滿足，後來即對自己的虛榮自負感到可笑，於是他決定遠離人羣，到森林中隱居修行。

阿伯德爾人感到受侵犯，害怕德謨克利特發瘋了，於是派遣當時著名的醫生西波克拉底（Hippocrate，西元前 460 至 377 年）檢查他的精神狀況。當西波克拉底碰到哲學家時，哲學家說他的敵人全瘋了。柯洛選擇的正是這一段的畫面：當西波克拉底找到德謨克利特時，哲學家正坐在樹下沈思，一手撐著頭，一手摸著骷髏頭，赤著的雙腳邊攤著幾本書。他是那麼地專注，甚至沒有發現他的醫生朋友的出現。

有人認爲這幅畫的主題表現得並不明確，這幅畫也可以叫做聖‧傑洛姆或其他的聖人。不過這是次要的問題，一般

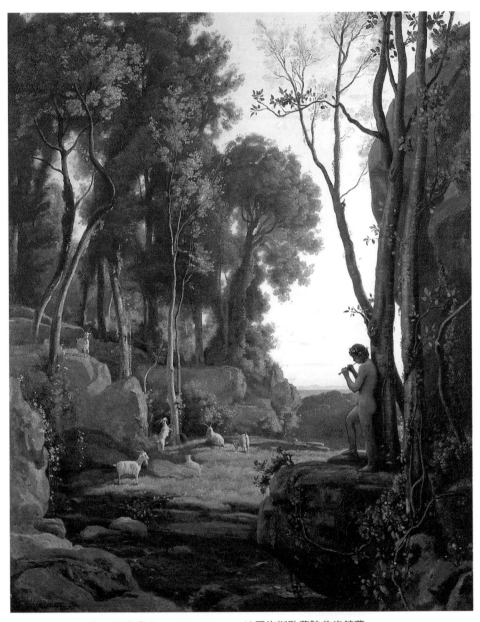

小牧羊人　1840年　油畫畫布　135×110cm　法國梅斯歐荷院美術館藏
〈小牧羊人〉局部　（右頁圖）

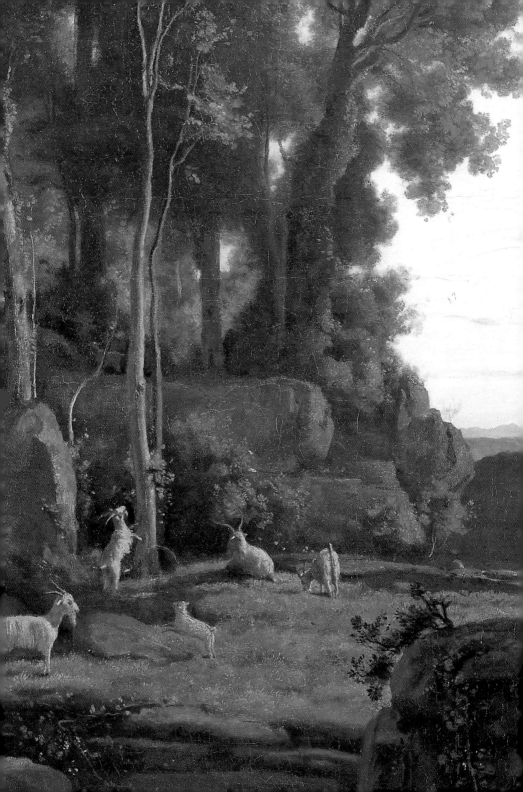

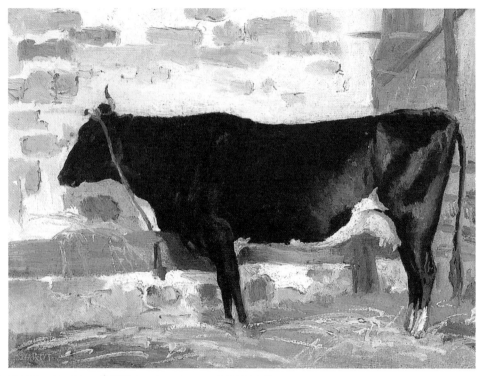

黑母牛　1840年　油畫畫布　20×27cm　紐約私人藏

評論認為他的風景畫得很好，充滿無限的詩意，因此其它的
小瑕疵就變得微不足道了。

　　另一幅〈拿波里附近的風景畫〉相較起來比較不引人注
目。但是若從藝術史的角度看來，這件作品較〈德謨克利特
及阿伯德爾人〉意義重大。這是柯洛第一次畫愉悅的主題，
更是他以「回憶」方式作畫的開端。圖中的風景和拿波里其
實沒太大關係，這是柯洛心中的風景，像不像無關緊要，真
正的風景已經烙印在畫家心中，他不需面對實景，也能畫出
漂亮的風景，而且更有人性，更富詩意。這樣的思想在東
方，早在唐、宋山水畫興起時即已產生；但是在西方一直是
在「真切反應實物」的美學引導下，畫心中所想而非眼睛所

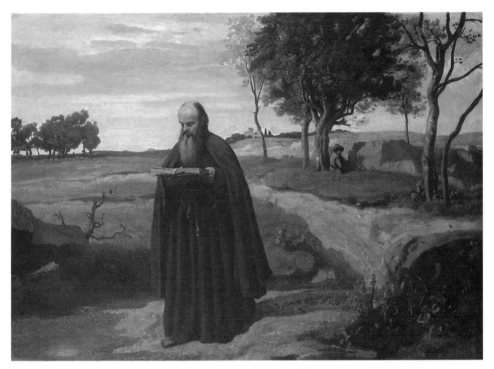

閱讀中的修道士　1840年　油畫畫布　63.5×87cm　巴黎羅浮宮藏

見的觀念是最近一百多年才開始的。從這一點看來，中國藝
術思想的確有其超凡之處。

在〈拿波里附近的風景畫〉中，柯洛刻意將人物縮小挪
遠，不去處理細節；但是透過肢體動作，婆娑起舞的歡樂氣
氛早已隨著音樂流竄整個畫面，也感染給觀眾。這樣的吸引
力從何而來？藍天碧海，加上蔥鬱的樹木，雖沒有萬紫千
紅、似錦繁花，卻憑添一份清新脫俗的氣質。畫中人的悠閒
自在更是一般人心目中的桃花源、理想國。

一八四二年，柯洛以〈果園〉和〈義大利風光〉參加沙龍
展，其中〈義大利風光〉由政府收購，捐給亞維濃的卡爾維美
術館，在此時，政府機構似乎已經認同了柯洛的藝術才華。

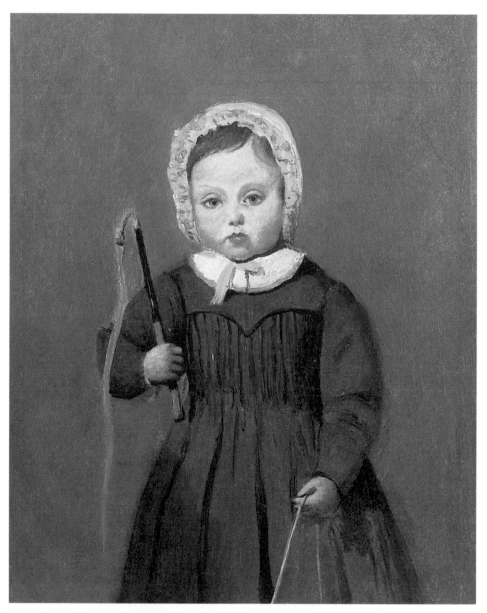

路易絲‧羅勃，小女孩　油畫畫布　27×22cm　巴黎羅浮宮藏

柯洛家的小男孩
1840年　油畫
34.5×17cm
神謬荷・翁・奧克華
市立美術館藏

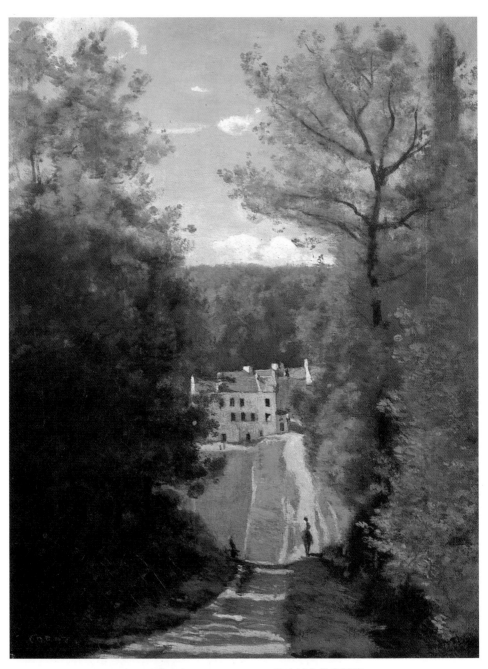

亞維瑞城的房屋　1840年　油畫畫布　35×26.5cm　東京村內美術館藏

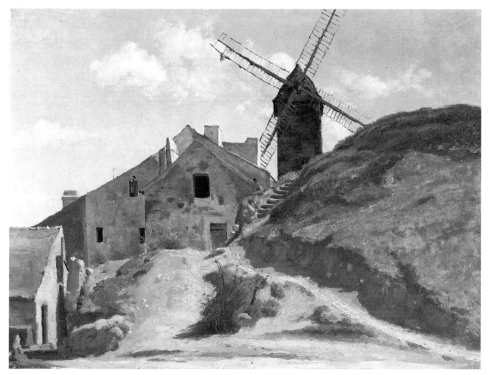

蒙馬特的風車坊　　1840～1845年　　油畫　　26×34cm　　日內瓦藝術與歷史博物館藏

圖見96頁

　　次年，畫家又以三件作品參展，其中一幅從聖經故事中取材的〈索多瑪城的毀滅〉竟然遭到沙龍的拒絕展出，令畫家本身和藝評家都感到訝異。至於被拒展的原因，並不十分清楚；一般說是因爲這件作品的風格獨特，加上樹大招風，受當時同是參加沙龍展的畫家排擠，硬是施壓力將這幅畫給撤下來。

　　當時在雜誌上專寫抨擊文章的作家卡爾（Karr, 1808－1890）以諷刺的口吻寫道：「柯洛是法國最好的風景畫家之一，他的聲望早已建立起來。〈索多瑪城的毀滅〉一畫充滿詩意和力量，花了他一年的心血才完成，竟然受到拒絕。」一位沙龍的評審說道：「柯洛！柯洛！我不知道爲什麼。哎！

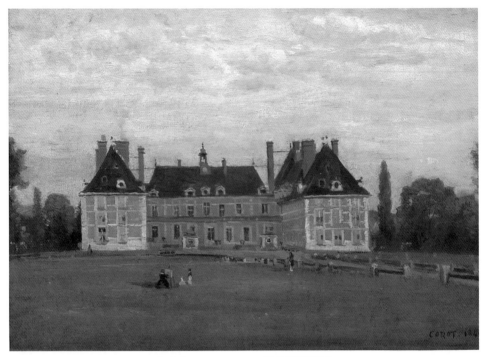

公爵夫人的官邸　1840年　油畫畫布　24×35cm　巴黎羅浮宮藏

柯洛，對不起，我當時也在場。這是如此地灰黯悲傷。您說我們拒絕了它？這有可能，但是當我們是如此地灰黯悲傷時，爲什麼弄這麼個災難。」

　　同行相忌，自古有之。柯洛受到其它畫家無的放矢，感到心灰意冷，便決定出發到義大利旅行。這一年他四十七歲。這是他第三次，也是最後一次的義大利之旅，共停留六個月。義大利好似他的學府，他在那兒學習繪畫技巧，而每當他受到批評，讓他自覺所學不足時，他就到義大利「再進修」。此外，遠行對他而言似乎是遠離是非紛爭的好方法。

　　第二年，他又原封不動地將這件作品送進沙龍。這一回，雖然被接受了，但是評論卻變得嚴苛起來。美術雜誌寫道：「聖經故事是多麼富詩意，但柯洛的畫卻是這麼地單調

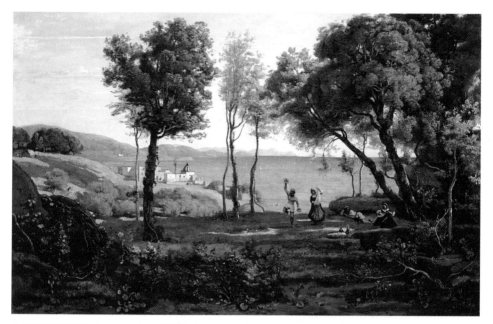

拿波里附近的風景　1841年　油畫畫布　70.5×192cm　美國麻州春田美術館藏

乏味！色調很髒，人物像是用畫筆胡亂掃過，樹木太黑，地面黏黏糊糊的……」。這時即使是有利的風評也變得有所保留起來：「有些人不懂得柯洛的天才。同情他們的不幸吧！……至於〈索多瑪城的毀滅〉一作，浩劫餘生的感受表現得相當有震撼力；但是，我們有理由指責柯洛為什麼不將毀滅中的索多瑪城畫得更雄偉壯觀一些，像一般觀眾想像地一樣。」

這些藝評家不懂得柯洛的用心。就像戴安娜的入浴圖一開始不畫無心闖入的獵人，或者德謨克利特可以是聖‧傑洛姆也可以是其他的聖人。柯洛的畫不是像從前的歷史或宗教繪畫一樣，以「說故事」為主旨。柯洛不喜歡用繪畫說故事，所以他通常選擇故事中最動人的一景來表現。他畫的艾卡可以是所有受難的母親，索多瑪城的毀滅也可以是任何殘酷的戰爭或災難。柯洛要表達的是人性，以及他的最愛──

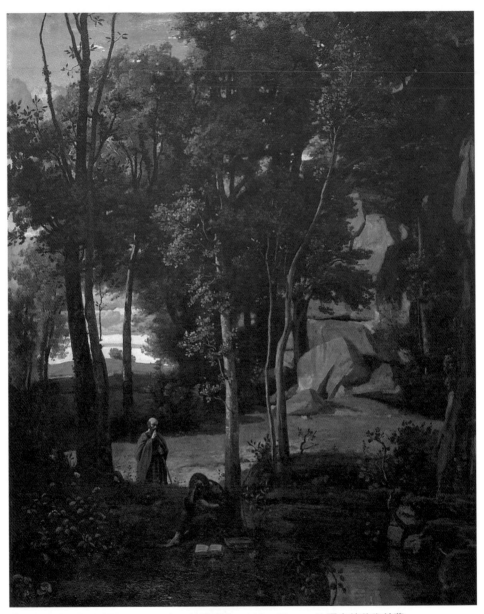

德謨克利特及阿伯德爾人　1841年　油畫畫布　165×31cm　法國南特美術館藏

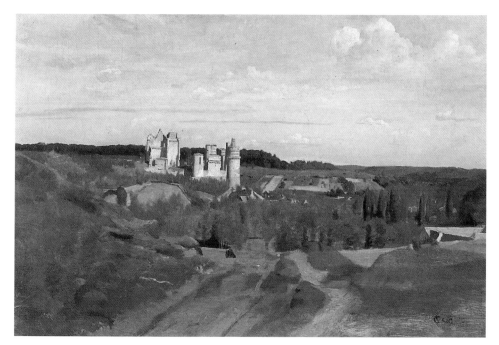

比爾封德教堂景色　1842年　油畫畫布　51.5×78cm　法國坎佩爾美術館藏

大自然。

〈索多瑪城的毀滅〉表達的是這個城的人民因為做惡多端且不敬畏上主，於是上主決定將這個城毀滅，上主記著亞伯拉罕的請求，要天使去通知亞伯拉罕的姪子羅德的家人趕快逃離，而且千萬不要回頭看。羅德的妻子因為回過頭看，結果變成一根鹽柱。

柯洛這幅畫在筆觸和用色上頗具新意，富於現代性。而這種昏暗色調的使用和以大塊色面來表現樹木的畫法，成為他日後風景畫的重要特色之一。

圖見119頁

一八四四年冬天，柯洛繪製一幅巴黎市政府為聖尼古拉教堂所訂購的宗教畫〈耶穌受洗〉。這是柯洛第一次承接「政府工程」，也是僅有的一次；據說還是因為朋友的大力推薦才「得標」。

庇卡底坡道上的風車　1842年　油畫畫布　25×39.5cm　哥本哈根美術館藏

　　令人驚訝的事終於發生；柯洛於一八四六年獲榮譽騎士
勳章，這樣的榮耀應該算是對於柯洛長久以來，在沙龍遭受
不公平待遇的一種補償。同時，也是政府對其繪畫才華的肯
定。

　　一八四七年，他在沙龍展上又遭到刁難，送展的四件作
品竟然有兩件被退回來。柯洛原本預定的旅行因爲父親生病
而取消。爲了讓父親開心，柯洛爲亞維濃城中花園的小亭子
繪製裝飾畫，可惜這些畫現在都已不存在。

　　五月時，柯洛收到畫家康斯坦・迪蒂耶的來信，希望買
一幅畫，柯洛五月二十日回信寫道：「我希望知道您中意的
是風景寫生還是構圖式的畫。我爲你選的畫爲兩百法郎，尺
寸爲十二至十五吋。」從此以後，兩位畫家成爲好朋友，直
到迪蒂耶去世。

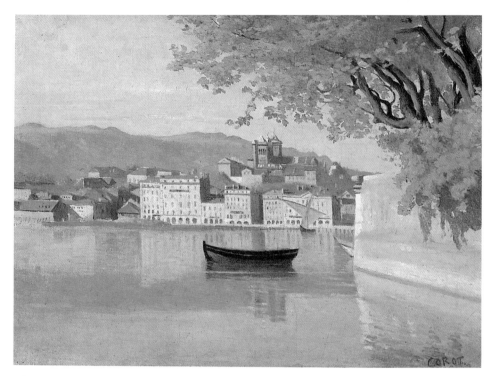

日內瓦，市景　1842年　油畫畫布　26×35cm　美國費城美術館藏

　　同年，他接到一件掛氈圖畫的訂件，付款一千五百法郎。但是這件作品從來沒有被織成掛氈，因爲一八四八年，革命成功，路易·菲利浦國王的政權垮台，計畫也跟著停頓。

　　柯洛的父親於一八四七年十月底去世，母親重病，柯洛停止旅行。

　　一八四八年，第二共和當政，沙龍也跟著改革；柯洛和杜奧德·盧梭，杜普雷及雨葉（Huet）等人所連署的「沙龍參展制度改革」一案（1840年）終於在八年後實現。柯洛並且當選爲評審委員。這一年，他總共展出九件作品，算是讓他「過癮」了。

　　一八五一年，他在一封給畫家朋友的信中寫道：「我們

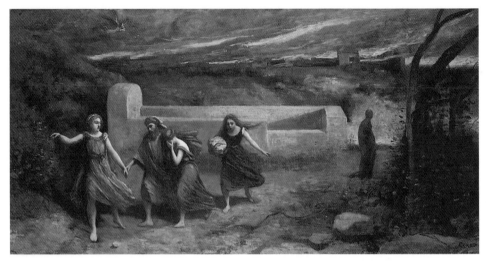

索多瑪城的毀滅　1842年　油畫畫布　92.4×181.3cm　紐約大都會美術館藏
〈索多瑪城的毀滅〉局部　（右頁圖）

都老了。變得重聽又懶惰……」。二月二十七日，他的母親
病逝，享年八十三歲。此時柯洛年齡已五十五歲，開始過一
個人的生活。他在給朋友的信中寫道：「我的母親病重已
久，如今終於離開我們。我雖然早已有心理準備接受這種不
幸，但是我仍然感到打擊很重。我今天開始返回工作室畫
畫，工作會讓我好過一些，我希望。」

　　這一年，柯洛以三百三十票再次當選沙龍的評審委員，
並以數件具代表性的作品參展。柯洛此時已經是當時評論家
心目中「當代最偉大的風景畫家」，並與普桑、洛漢等大畫
家相提並論。

　　即使身為評審委員，柯洛參展的四件作品中，仍有一件
被扣留；這一件是麗華湖風景的畫。這畫像是一張背光拍的
相片，樹木人物全成了黑影，只有左半邊的天光水影仍有色
彩。這不再是柯洛記憶中的風景而是畫家創造出來的風景
畫。

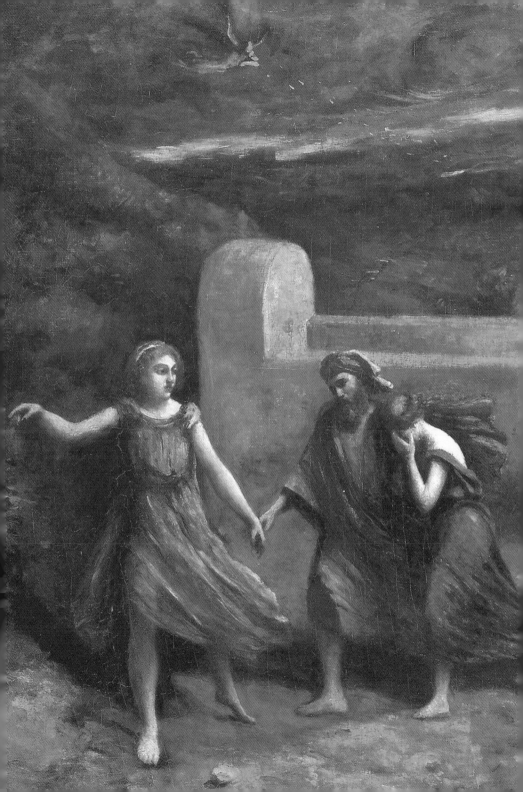

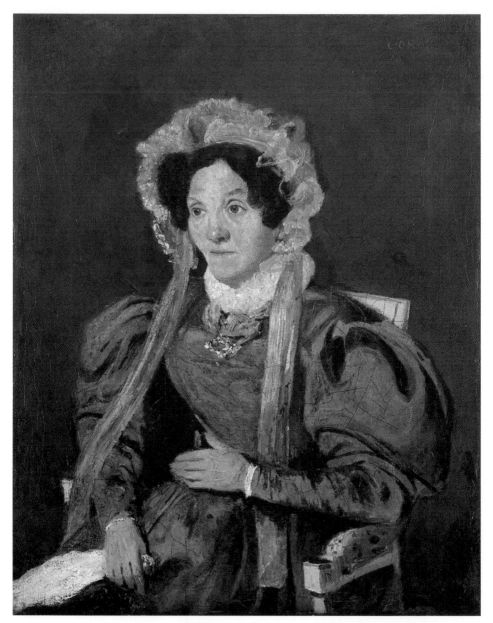

柯洛夫人，畫家之母　1842年　油畫畫布　40.6×32.8cm　愛丁堡蘇格蘭國家畫廊藏

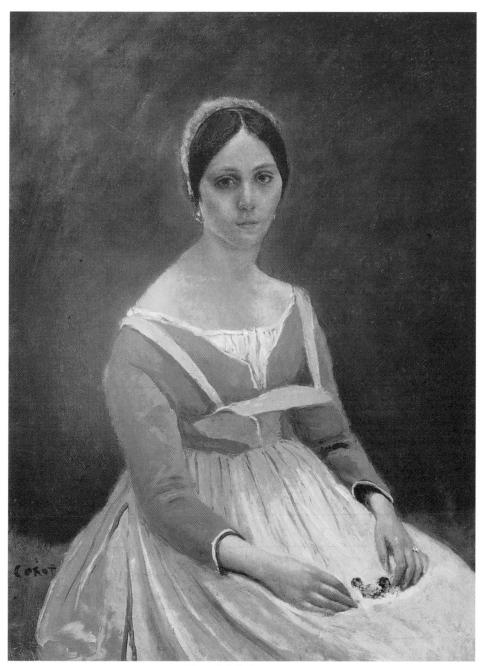

手拿著花的女子，烈格娃夫人　1842年　油畫畫布　55×40cm　維也納，奧斯戴荷奇西畫廊藏

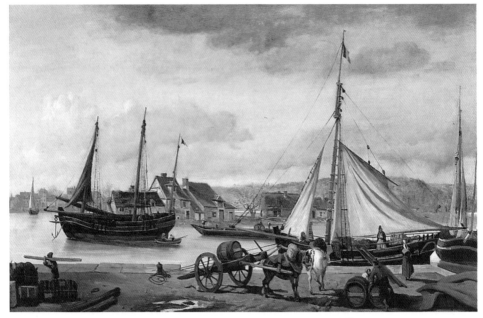

早晨，浮翁的碼頭　1842年　油畫畫布　110×173cm　浮翁美術館藏
聖・塞巴斯蒂安　1842年　油畫畫布　258×168cm　美國巴爾的摩華特畫廊藏　（右頁圖）、

　　〈清晨〉或稱〈仙女婆娑起舞〉一展出即獲得普遍的好評，圖見130頁
並被製成版畫。這幅畫可視為柯洛創作生涯中最重要的一個
轉捩點，如水墨般渲染開的朦朧樹影，昏暗浪漫的光線和流
竄其間的詩意與夢境，成了柯洛風景畫的最大特色，並引發
無數觀衆的共鳴。

　　這件作品據說在展出不久後曾被偷偷卸下來，經柯洛的
朋友寫信抗議，才又被掛上，出乎意料的是，這封抗議沙龍
行政及評審制度的信，竟然促使内政部買下這幅畫。

　　沒有家庭的牽絆，柯洛開始到處旅行；法國西北部的諾
曼第和布爾塔紐地區，瑞士的日内瓦，比利時的安特衞普及
荷蘭的海牙等都是他行經之地。

　　一八五五年為柯洛藝術生涯的高峯。柯洛以六件作品參
加巴黎萬國博覽會的展出，榮獲一等獎章。拿破崙三世對柯

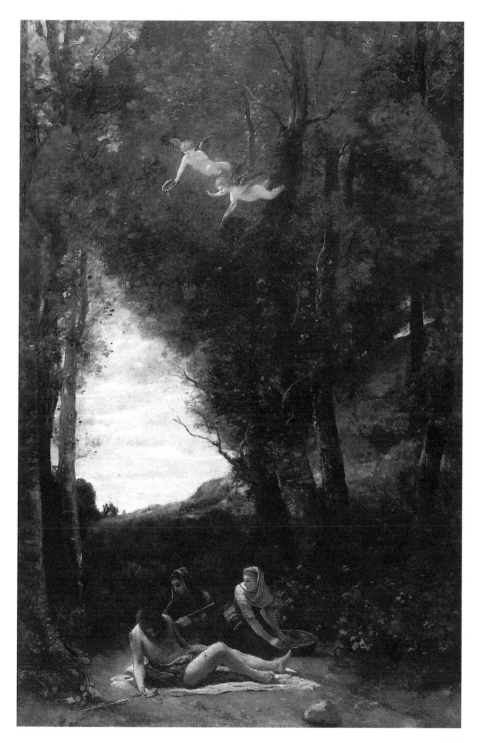

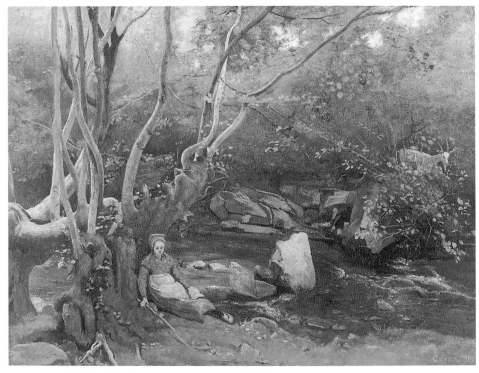

洛荷麥，坐在湍流岸邊樹下的牧羊女　1842年　油畫畫布　52×69.3cm
美國克里夫蘭美術館藏

洛鍾愛有加，並購買柯洛的畫做爲私人收藏。

〈戴安娜入浴〉一作和二十年前的同題材作品相比，即可明顯看出柯洛的成長和風格的變化。這張畫有其表現個人特色的樹木，清澈透明、波光粼粼的水面，加上淡藍的天空、昏黃的光線……和諧而富詩意，被譽爲「美與表現力的奇蹟」，由此可見柯洛當時在畫壇的地位。

除了神話和聖經故事，柯洛對文學也感興趣，但丁的《神曲》，莎士比亞的《馬克白》及《哈姆雷特》皆給他創作的靈感。一八五九年的沙龍參展作品〈但丁與維吉爾遊地獄〉，只見黑鴉鴉的一片茂密的森林，幾乎佔據整個畫面，前景三分

圖見145頁

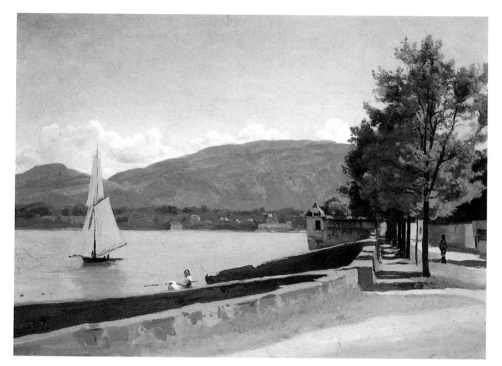

日內瓦的巴基港口　1842年　油畫畫布　34×46cm　日內瓦藝術與歷史博物館藏

之一處爲但丁與其「導遊」維吉爾，受三頭猛獸的包圍。若與同時期的浪漫主義大師德拉克洛瓦首次參展沙龍（1822年）的作品〈但丁與維吉爾共渡冥河〉相較，可明顯地看出兩位畫家的意境不同。柯洛著重在風景，以墨綠灰黯的色調和猛獸來表現地獄，簡單自然，感染力強，被當時的輿論喻爲觀念富原創性，得但丁思想之神髓。德拉克洛瓦當時年僅二十四歲，作品仍帶生澀，自是不能和柯洛的老練相比。但是爆發力頗強，扭曲而具流動性之肌肉力感，深受魯本斯（Rubens, 1577-1640）的影響，色彩鮮艷豐富，人物構圖複雜而完整，亦爲不可多得之佳作。

　　若要從柯洛衆多的作品中，選出最具代表性的一件，大約非〈摩特楓丹的回憶〉莫屬。這件作品乃柯洛風景畫技巧達

圖見166頁

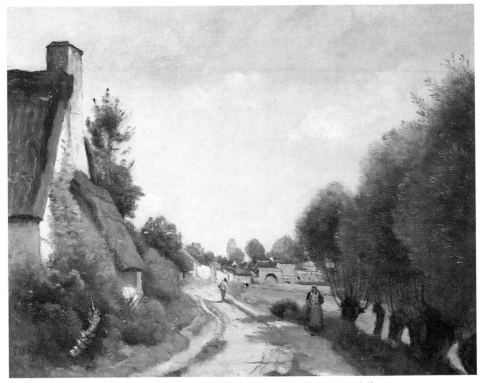

阿臘斯附近的道路　1842年　油畫畫布　35×46cm　法國阿臘斯美術館藏

爐火純青之作，個人風格表露無遺。一八六四年沙龍展出時，讚美之評論此起彼落：「又是同樣的東西──一件傑作！有什麼辦法呢？柯洛只會畫傑作！」他的推崇者亦多半認爲這是柯洛所有作品中最完美的一件。拿破崙三世購買此畫爲皇家藏品，待政權垮台後被納入羅浮宮博物館收藏。

　　和其它巨幅作品相較，〈摩特楓丹的回憶〉（65×89cm）顯得小而親切。柯洛用他慣有的構圖手法將大樹擺在右半邊，茂密的枝葉佔據了三分之二的畫面，左半邊露出湖光倒影，湖面、山巒和天空幾乎融合爲一。不平衡之中產生和諧的律動，更顯得生動活潑；壯碩蒼勁的老樹幹彎曲有致，左邊枝葉稀疏的小樹幹則以相同的弧度向左曲伸，以做

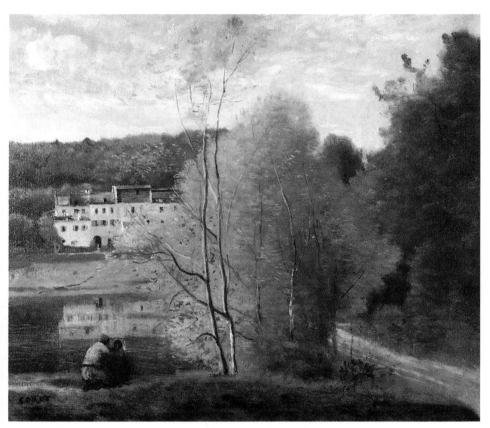

亞維瑞城，房屋與池溏　1842年　油畫畫布　46.4×55.2cm　可芬藝術信託藏

為對稱、平衡之用，構圖簡單卻面面俱到，乃大師之手筆。

　　既非風景寫生，點景人物自然不能缺少。脫離聖經或神話的題材，柯洛以現實生活中的小人物點綴，既親切又不造作。媽媽帶著兩個孩子到湖邊摘折花木，人物雖小，渲染力卻很強烈，母子親情流露其間。

　　清晨的湖面披上輕紗，薄霧模糊了山與水的界線，水天一色，更富詩意。草地上盛開的野花透露著春天的氣息，嫩綠的樹葉在微風中舞動、閃著銀光，這樣清新脫俗的景致，既真實又虛幻，反應出畫家心目中的桃花源，悠閒自在、遠

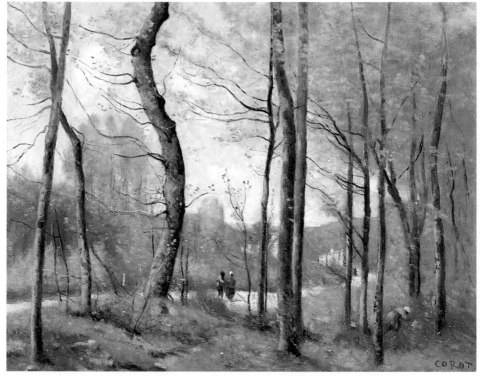

芒特的初萌之葉　1842年　油畫畫布　35.2×47cm　匹茲堡卡內基美術館藏

離塵囂、沐浴在大自然裡。柯洛的畫中有詩，浪漫的田園小
詩。

　　同時期的傑作尚有〈芳蜜湖景的回憶〉（1865）及〈牧羊圖見168、164頁
星〉（直譯爲金星，1864）。後者的靈感來自法國著名文學
家繆塞（Musset, 1810－1857）的詩句：

　　　「傍晚微弱的星星，　遠方的信差

　　　　探頭，　出黃昏的面紗

　　　　閃爍，　從你蒼穹中

　　　　藍色宮殿，　在曠野中

　　　　你尋找什麼！」

　　柯洛在讀了這樣詩句後讚嘆道：「啊！繆塞，何等詩

達荷達格尼（日內瓦附近），鄉間的小路　1842年　油畫畫布
34.3×24.1cm　　紐約大都會美術館藏

人！……他也同樣地痛苦過。當我還默默無名時，他曾經提
拔我，我應當畫一幅畫以茲紀念。」這就是〈牧羊星〉的由
來，是畫家對詩人的追悼。

　　柯洛選擇129×160公分的大尺幅做為對偉大詩人的讚
頌。在構圖上相當特別，前景是一棵孤立挺拔的樹幹，優美

瑞士伯恩山區的小屋　1842年　油畫畫布　26×36cm　美國羅德島設計學院美術館藏

的曲線俐落地向右上方延伸。一少女靠著樹幹，一手撩著裙
擺，一手舉起，揮向遙遠的天際，問候遠方的星星。少女的
手臂和彎曲的樹幹相互呼應。池塘旁長滿蘆葦，水面則映著
山際夕陽的餘暉，右岸岩壁陡峭，覆滿森森濃蔭。仔細一
瞧，會驚異地發現一牧羊人正趕著羊羣踏上歸途。

　　一八六六年，柯洛又成沙龍的常勝軍，拿破崙三世又以
一千八百法郎購買〈孤寂〉一作，做爲皇后的私人收藏。一八
六七年萬國博覽會中，柯洛展出六件重要作品；〈聖・塞巴
斯蒂安〉，〈梳妝〉，〈馬克馬與女巫〉（倫敦華勒斯收藏），
〈芳蜜湖景的回憶〉，〈早晨，牧牛人〉，〈黃昏，遠方的塔〉以
及〈皮耶豐的廢墟〉（現藏於法國坎佩爾美術館，一八四二年
畫）。

圖見 101、146、
168　156、157頁

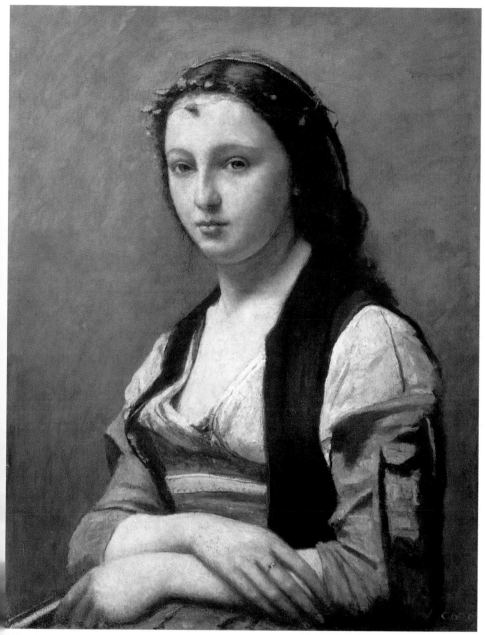

戴珍珠的女子　1842年或1859年　油畫畫布　70×55cm　巴黎羅浮宮藏
〈戴珍珠的女子〉X光照射圖　（左頁下圖）

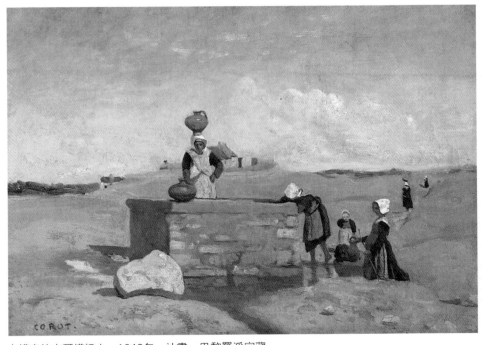

水槽旁的布爾塔紐人　1842年　油畫　巴黎羅浮宮藏

當時的評審主委爲杜奧德・盧梭，只給了柯洛一個二等獎章。或許是爲了替老畫家抱不平，政府又頒給他更高榮譽的皇家獎章。

〈梳妝〉一作在一八五九年已參加沙龍展出，不過由於當時評論多集中在〈但丁與維吉爾遊地獄〉，而忽略了此一傑作。畫家企圖將人物，尤其是裸女以主題人物來呈現，而非他習慣的點景人物，這可費了他不少心思和工夫。他在給他未來的傳記作者兼好友的信中寫道：「你可以感覺出我在畫這個女子時所遭遇到的困難，尤其是設法將鎖骨與胸骨遮蔽起來，避免隆起的肋骨被誤爲是乳房……」柯洛在字裡行間流露出嚴肅的繪畫態度，畫人體就得精研人體解剖學，忠於自然。對柯洛而言，這是他將人物畫與風景畫等重表達的一種「實驗」，同時也是對自己繪畫功力的一種考驗。

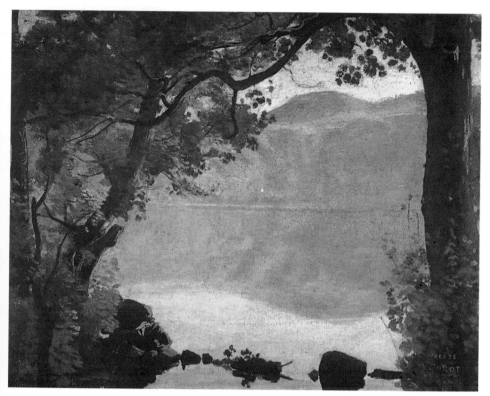

芳蜜湖景　1843年　油畫畫布　23×29cm　維也納，奧斯戴荷奇西畫廊藏

〈芳蜜湖景的回憶〉畫於一八六五年，除了他非常「個人化」的大樹外，湖畔山丘上多了幾戶人家，而天空則顯得特別晴朗多變化，尤其是對於雲彩霞光的表現上，更是吸引人，與深暗色的植物成强烈對比，有趣的是：在這兒，我們又找到他早年畫戴安娜入浴圖中那名攀著樹藤的浴女。

〈早晨，牧牛人〉與〈黃昏，遠方的塔〉兩件作品是柯洛衆多作品中相當獨特有趣的兩件。這是畫家爲卡斯坦涅夫人裝飾居家所畫的作品，這位夫人是柯洛母親早年在假髮業的勁敵，柯洛從小就認識她。幾位藝術家友人經常是她的貴賓。柯洛爲這兩件作品構圖時考慮到裝飾上的對稱性，將早晨的樹叢畫在左邊，黃昏的是在右邊，中間同樣有湖泊和丘陵；

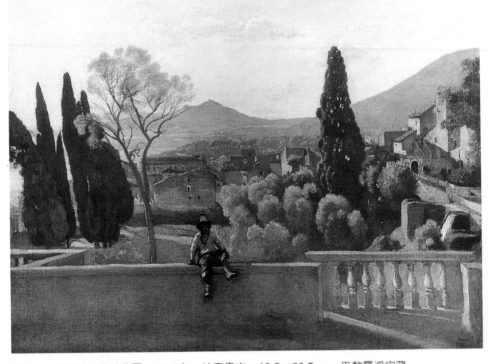

第弗利，艾斯特別墅的花園　1843年　油畫畫布　43.5×60.5cm　巴黎羅浮宮藏

但是在光線的處理上則採對比方式，早晨以清新多變化的淺
綠色爲主調，黃昏則籠罩在一片橙黃之中，筆觸也顯得粗獷
豪放，和〈早晨，牧牛人〉中處理女孩和牛的細膩筆觸大異其
趣。

　　沙龍在柯洛生命中佔極重要的地位，即使在七十七歲的
高齡，柯洛仍不放棄參展機會。許多藝術史學家認爲柯洛因
爲四十多年來的沙龍展中，從未得過金牌獎而心有不甘，尤
其是在一般輿論都視他爲「大師」之後，金牌仍與他無緣。
這一年，他展出兩件作品〈牧歌〉及〈越境者〉，和他年紀相仿圖見209頁
的老畫家卡斯坦納利（Castagnary）在看到這些作品後發
出一種哀悼似的頌讚：「柯洛是法國風景畫的族長，五十年

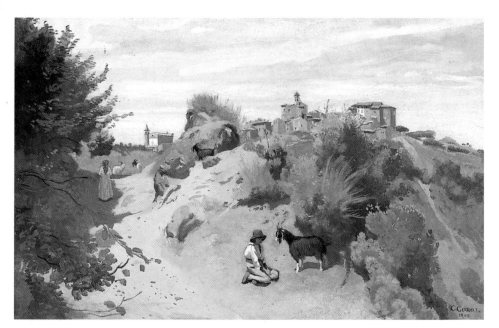

瓊沙諾，鄉間的牧羊人　1843年　油畫畫布　35.8×57.1cm　美國華盛頓菲利普藏

來，他不停地畫。如果他的成功來得晚，並不表示他的天份不夠。早在（一八二四年）康士坦堡的兩幅畫引起法國風景畫改革時，他即是革新者之一，他看著整個畫派的誕生和苗壯，他自己也不斷地成長和創新，多年來兩者相輔相成。我曾經説過，在柯洛的作品中，我偏好他的風景寫生勝於他的構圖組合畫。也因此我給〈越境者〉的評價高於〈牧歌〉；一條河、一艘小船、河邊的人物和遠方的崗岩，陽光由山脊照射下來——這是由習作轉變而成的畫面。當我們想到這畫出筆觸輕盈的手，同時也承載著七十七年的重荷時，我們不禁要讚歎他的勇氣。當往日消逝，留下的只有老者的盛名。」

在平均壽命少今日數十年的十九世紀，逾古稀之年的柯洛仍孜孜不倦，精神可嘉，是他之所以成爲永恆的大師之道。

一八七四年，七十八歲的柯洛身子仍然硬朗，並以三件

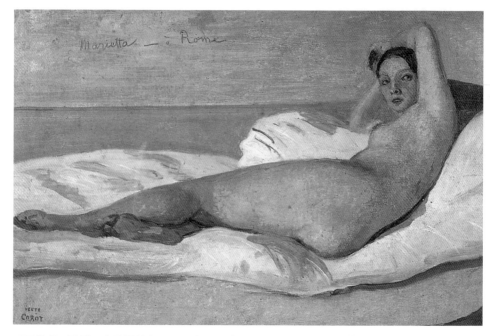

瑪麗艾塔，羅馬的奧達麗絲克　1843年　油畫　29.3×44.2cm　巴黎市立小皇宮美術館藏
二個義大利人，老漢與男孩　1843年　油畫畫布　29.5×17.8cm
美國巴爾的摩華特畫廊藏　（右頁圖）

作品參展。然而金牌仍與他無緣，令柯洛的友人爲他憤憤不
平，爲彌補沙龍的不公平，他們協議頒贈金牌獎給大畫家。
是年秋天，柯洛爲其姊的逝世哀慟消沈了一陣子；冬日，他
又重拾工作，畫了好幾幅出色的人物畫，第二年正月，他生
病，於二月二十二日與世長辭，享年七十九歲。

寧靜致遠的田園風景畫家

　　柯洛一生平順，並無太戲劇化的色彩。雖然一生致力於
沙龍，結果並不盡如人意，然而他生性謙虛爲懷，是一位寧
靜致遠的田園詩人，並不太重視名利得失。他從一八三○年
開始即常到楓丹白露森林寫生，和巴比松畫派的畫家如杜奧
德‧盧梭、迪亞茲‧德‧拉‧潘納、杜普雷、杜畢格尼、特

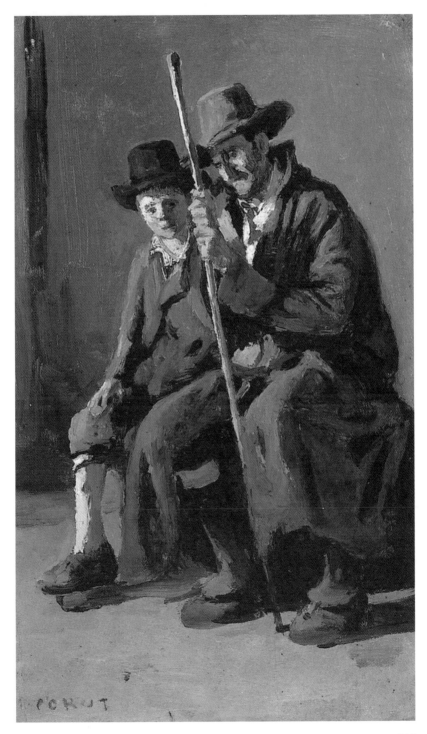

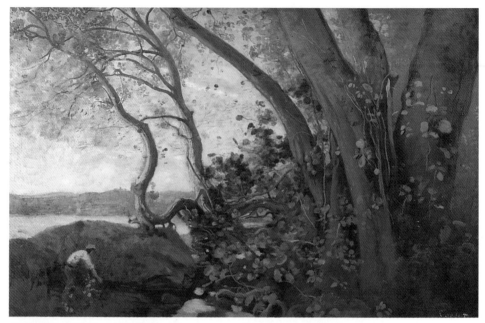

芳蜜湖邊　1843年　油畫畫布　60×91.4cm　美國費城美術館藏
荷馬與牧羊人　1845年　油畫畫布　80×130cm　法國聖洛美術館藏　（右頁圖）

洛揚、米勒、雨葉等人都熟識，一八四〇年還曾連署「沙龍
參展制度改革」一案，抗議沙龍評選制度的不公平。然而，
柯洛的風景畫有他自己的風格，和巴比松畫派的一些觀念和
強調的技法並不相同，這也是在一八六七年萬國博覽會中，
杜奧德‧盧梭擔任評審主委，卻只給了當時已是名滿天下的
大畫家柯洛一個二等獎。

　　慷慨仁慈的柯洛，不忍心看到賣仿畫的人被抓去坐牢，
從而將假畫改為真畫，使得仿製畫漫天橫行，連羅浮宮也曾
收藏他的仿畫。他是位古道熱腸的好好先生，晚年捐贈了一
萬法朗給家境貧苦的米勒遺孀，並且將鄉下的一棟房子送給
年邁而眼睛近乎失明的畫家杜米埃（1808－1879）。

　　他不僅是位傑出的風景畫家，同時也是優秀的人物畫
家，更是一位田園詩人。

柯洛的人物畫

義大利寫生時期

　　柯洛一生努力不懈，致力於風景畫，但是在人物畫上亦有相當的造詣。只不過畫家在世時從不曾展出過這些爲數超過一百件的作品。

翁弗勒的農場　1845年　油畫畫布　44×64cm　東京石橋美術館藏

　　早在一八二五年，柯洛第一次到義大利時，即以無數義
大利人作為人物寫生的模特兒，男女老少都成了柯洛習作的
對象。因為在傳統的風景畫中，人物亦為不可或缺的要素，
甚至認為要使人物畫顯得出色的最佳方式即是融合兩者，使
風景畫像是為襯托人物畫而做的。

　　一八二六年的〈義大利老者像〉，輕盈的筆觸下，歲月無 圖見 19 頁
情的痕迹刻畫無遺，老人嚴肅、驕傲的神情更是栩栩如生。
畫家不僅是對當地人的衣著、風土民情感興趣，人物本身的
個性，亦是他企圖捕捉的。

　　修道士是柯洛經常表現的主題，這樣的人物畫給人的感
覺莊嚴宏偉，神情專注寧靜。寬大的袍子多為單色，可以訓
練畫家對明暗、色調的敏感度。一八二六年的〈義大利僧侶 圖見 21 頁

耶穌受洗
1844～1847年
油畫畫布
390×210cm
巴黎教會藝術中心藏

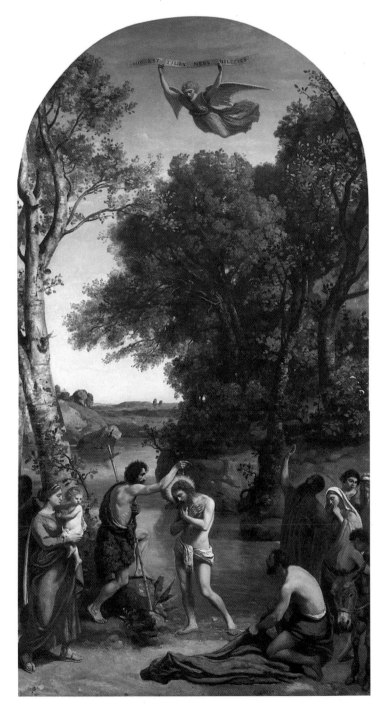

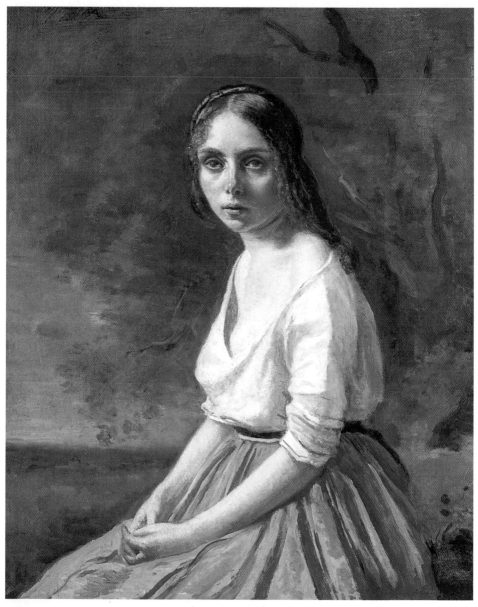

穿玫瑰紅裙的女孩　1845～1850年　油畫畫布　47.9×39.1cm
美國威廉斯頓，史德林與法蘭西·克拉克藝術協會藏

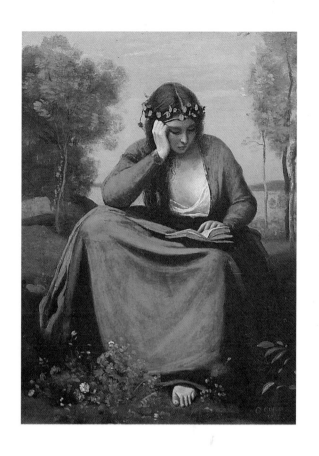

像〉爲十二件作品的第一件，從他的裝扮看來，爲一雲遊
僧，寬袍大斗篷，肩上披掛簡單的包袱，一根拐杖，一頂黑
帽，神情專注地看著經書，一臉棕色大鬍子與斗篷相對應。
構圖爲金字塔的形式，安穩而古典。

　　這種人物表現方式，似乎已經透露出藝術家的人物像發
展的本能趨向；寫實、平凡而富詩意。

圖見 217 頁　　〈拉大提琴的修道士〉爲柯洛最後的幾件作品之一，也是
十二幅構圖中唯一配上樂器的。其他的修道士畫像，或閱
讀，或默禱，或靜思，多屬靜態，拉大提琴的修道士爲眉白
鬚長的老壽翁，孤寂單身的修院生活是否象徵畫家孤家寡人
的日子？我們不得而知。不過從他一封給友人的信似乎有了

楓丹白露的森林　1846年　油畫畫布　90.2×128.8cm　美國波士頓美術館藏

答案：「 在我的房裡有一本《以耶穌為榜樣》，我幾乎每晚都讀它。這本書幫助我在寧靜中渡過一生，並且心存喜樂。它教導我『人類不該驕傲自大』的道理；不論你是位皇帝，開疆闢土，擴大了領土；或是畫家，成名得志……。」

　　依舊是沈穩古典的金字塔形構圖，但是在色調處理上成熟老練，老修士的神情安詳靜穆，頗有歷經風霜而看破紅塵，萬物皆空之個人心境的表白，簡練而感人。

　　柯洛抵達羅馬的第一個冬天，氣候不佳，於是在街頭找了許多人當他作畫的對象。〈義大利男孩〉半躺半坐的姿勢，圖見18頁使畫面成斜對角分割。柯洛以簡單快速的筆觸，將男孩的衣著、捲髮以及清秀的雙眉，機靈有神的一對大眼睛等人物特性拿捏得當，大筆刷過的背景，顯示這並非畫家作畫的重點所在。不同於他的老師米夏隆讓他臨摹的人物寫生，柯洛用

義大利牧羊人　1847年　油畫畫布　194.5×147cm　巴黎羅浮宮藏

亞維瑞城的亭子　1847年　油畫畫布　153.3×108.5cm　東京私人藏

鷹湖上的捕魚者　1847年　油畫畫布　32.7×24.5cm　蒙彼利埃‧法伯荷美術館藏

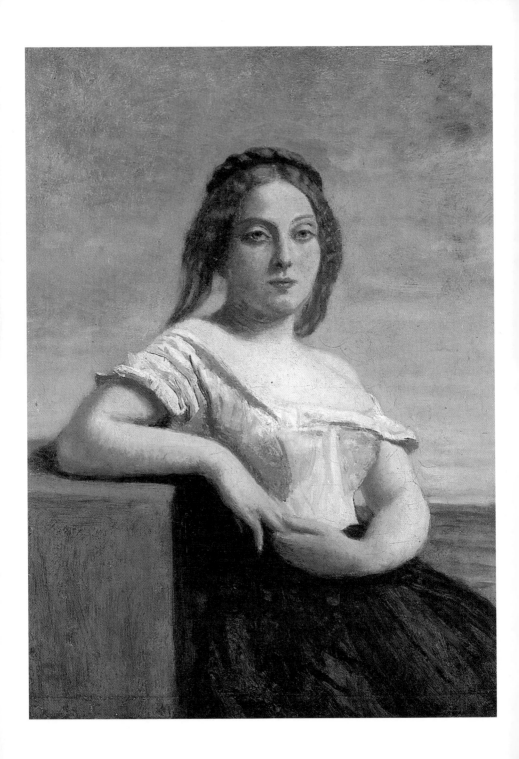

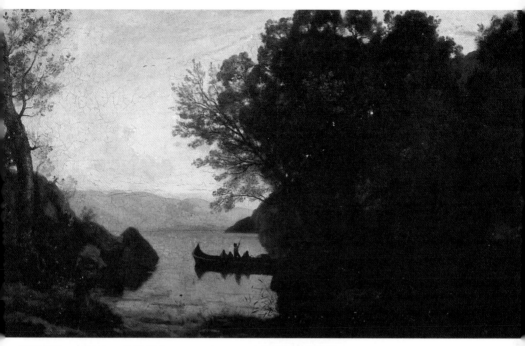

麗華湖景　1850年　油畫畫布　73×123cm　法國馬賽美術館藏
卡斯孔尼的金髮女郎　1848～1851年　油畫畫布　40×30.2cm
美國諾坦普頓，賽門學院美術館藏　（左頁圖）

心捕捉，刻畫人物的個性和表情。

圖見28頁

　　〈紡羊毛的義大利女孩〉（一八二六年畫）爲柯洛前往娜妮橋寫生時途經巴比格諾村莊所作的寫生。由女孩的站姿看來，這是一張畫室内的作品，而非即興的速寫記錄。女孩靠牆而站，左臂下夾著的紡紗軸與雙腳形成一對稱的優美弧線，人物姿勢的安排亦成爲他習作的重點所在，和諧而帶感性。少女藍紅色的背心裙明亮鮮艷，爲柯洛作品中少見的特色。尤其是在他發展出霧氣氤氳、富詩意的風景畫後，更是難得一見，在他的人物畫中較常看到明亮鮮艷的色彩。在這一件小小的習作（30×19cm）中，憂鬱感傷的詩意特質已可嗅出。柯洛不畫一般人印象中熱情活潑的義大利人，而以

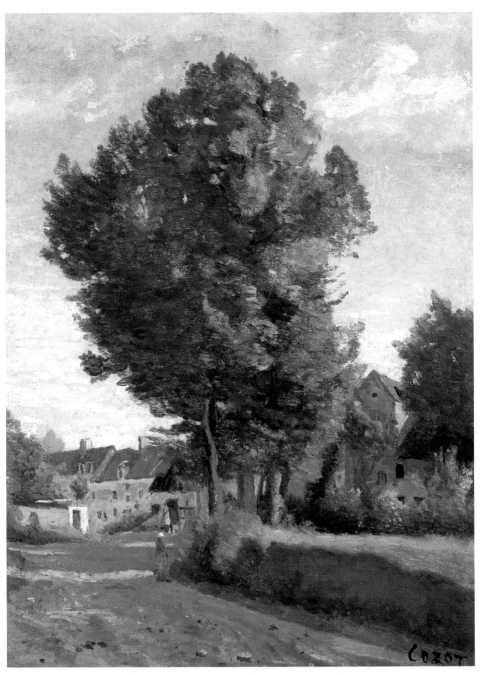

鄉間的路　1850年　油畫畫布　40×30cm　巴黎羅浮宮藏

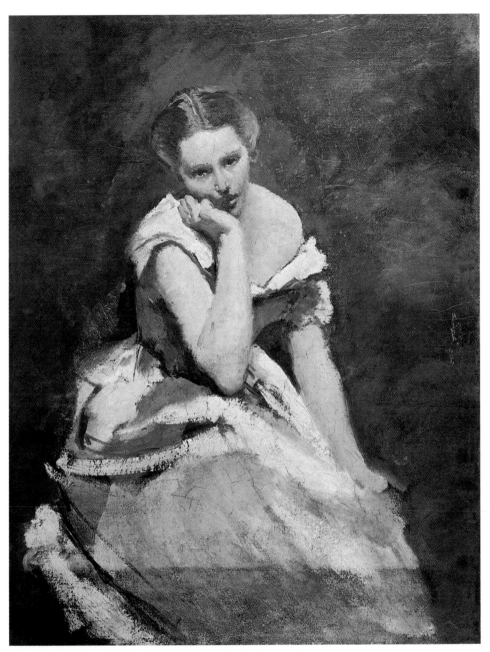

憂鬱　1850～1860年　油畫　48×36cm　哥本哈根新卡斯堡美術館藏

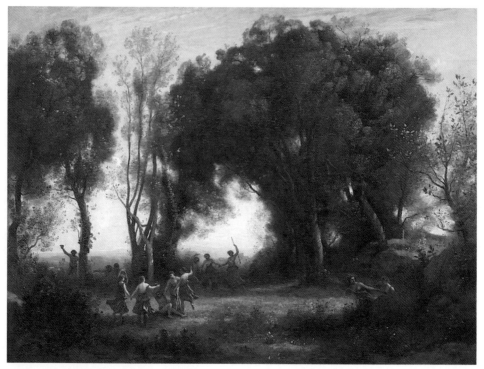

清晨，仙女婆娑起舞　1850年　油畫畫布　97×132cm　巴黎奧賽美術館藏
〈清晨，仙女婆娑起舞〉局部　（右頁圖）

另一種角度，尋找他理想中的靜謐與那一股不可言喻的淡淡
哀愁。

肖像畫與自畫像

　　浮翁的中學寄宿生活培養了柯洛對於大自然的熱愛，當
年時常在週末帶著柯洛到田野鄉間漫步的賽尼貢，成了柯洛
的姐姐的公公。

　　柯洛與姐姐家往來密切，他的四個姪女先後擔任過他的
模特兒。長女瑪麗·路易絲·洛爾生於一八一五年，柯洛爲 圖見 56 頁
她畫肖像時女孩正值二八年華，大而圓的雙眼，炯炯有神，
凝脂般的肌膚泛著兩腮紅暈，這不正是女孩最清純美麗的年

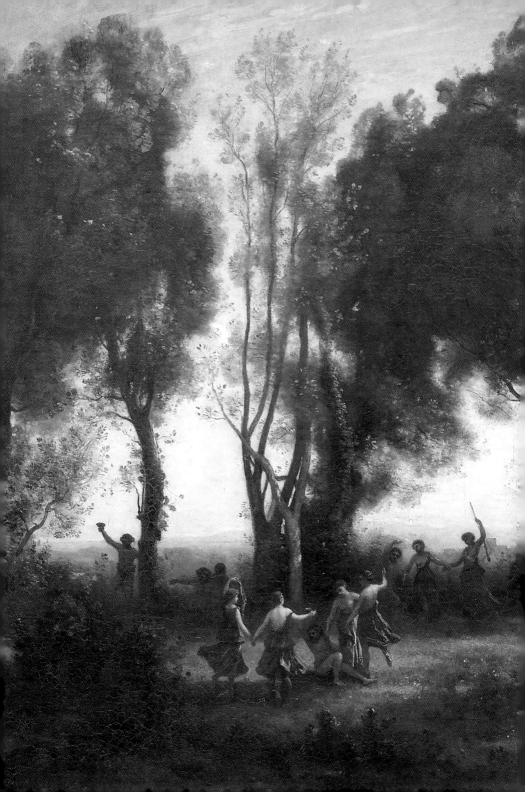

橋景　1850～1860　油畫畫布　30.8×63.5cm　美國曼徹斯特可瑞爾畫廊藏

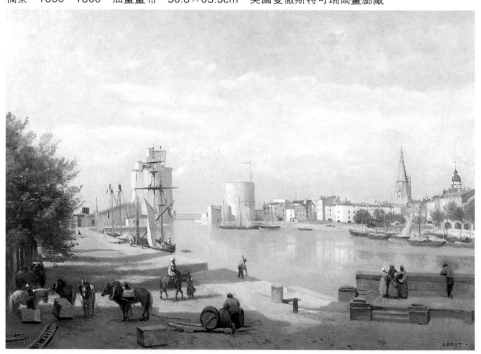

拉羅舍爾的港口　1851年　油畫畫布　50.5×71.8cm　耶魯大學畫廊藏

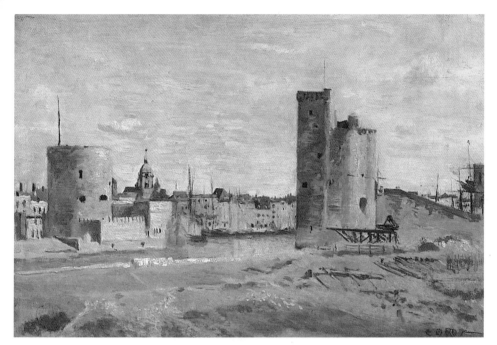

拉羅舍爾　1851年　油畫　27×40.6cm　巴黎私人藏

紀嗎？柯洛選擇四個姪女十六歲時爲她們畫肖像，應該有其
原因，或許是畫家姐姐的要求，在女孩子長大而尚未出嫁時
畫肖像，做爲紀念。因爲柯洛爲每位姪女畫兩幅肖像，一幅
給女孩當嫁妝，一幅給媽媽留念。

　　畫中的女孩清純中見俏麗，尤其是她那別緻的髮型，藍
色洋裝，白色大領子，蓬蓬袖、寬皮帶，都顯示當時的流行
指標，因爲她的母親繼承了祖母的服裝名店。

圖見 72 頁
　　路易絲・克萊兒爲最小的姪女，柯洛同樣地在她十六歲
那一年（一八三七年）爲她畫肖像。不同於姐姐們的畫像，
克萊兒的畫像是在戶外畫的，以自然風景爲背景，即所謂
「英國式」的肖像畫。一九七五年，柯洛逝世百週年回顧展
的籌辦人艾蓮娜・圖森認爲這是一幅非常「安格爾式」的肖
像畫。尤其是對於人物臉部細膩的刻畫及衣飾處理上的典雅

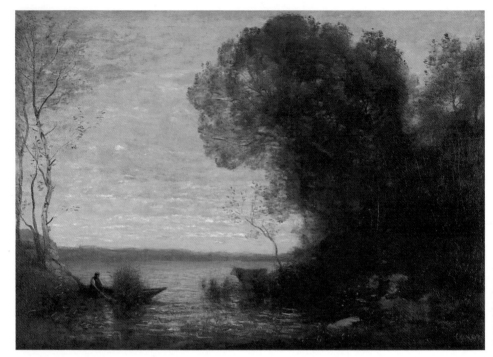

夕暮，繫在岸邊的小舟　1855年　油畫畫布　51×72cm　巴黎羅浮宮藏

精緻，令人自然地聯想到安格爾。

　　肖像畫在柯洛的作品中屬少數，多半是以親朋好友爲對象，並且集中在三〇年代。有趣的是，作品大多數以女性爲主，這或許和家庭的傳統有關。例如柯洛就不曾爲他的三個姪子畫肖像，更有可能和畫家感興趣的細節有關，如髮型、服飾、身體曲線、肌膚質感等特質。

圖見61頁

　　一八三三年，柯洛爲他的姪婿所畫的半身肖像〈勒梅斯特爾，建築師〉爲其男性肖像作品中最成功的一件。建築師頭髮捲曲，兩鬢留滿鬍子，臉頰削瘦，大而長的眼睛、堅挺厚實的鼻子、嘴唇微微張開、凹陷的雙下巴……柯洛以鉅細靡遺的精湛技法，將人物個性刻畫得栩栩如生，黑色外套配上棕黑色的背景，使得臉部表情和左手更加醒目。

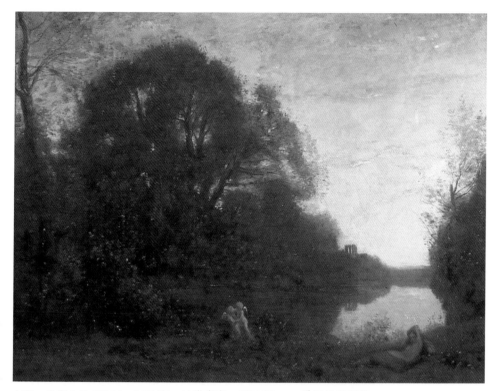

夕暮，爭鬥中的丘比特　1855年　油畫畫布　60×87cm　香川美術館藏

圖見14頁

相對於林布蘭特數量驚人的自畫像，柯洛一生只繪了兩、三幅自畫像。第一幅畫於一八二五年，第一次前往義大利之前，應父母親的要求，作自畫像以便雙親想念時可以常常看著他。這件畫作一直由柯洛母親擁有，直到她離開人間。之後，它就一直掛在柯洛的房間裡，畫家去世後，傳給他的姪孫，直到一九○六年才進入羅浮宮。

圖見80頁

第二幅自畫像由於沒有簽名和年代，藝術史學家只能根據其風格判斷此自畫像作於一八四○至四五年之間，不過畫像給人的感覺，卻不像是四十四歲到四十九歲的中年人。

一八七二年時，佛羅倫斯美術館寫信給柯洛，希望他能捐一幅自畫像給美術館的「自畫像畫廊」。這個畫廊收藏世

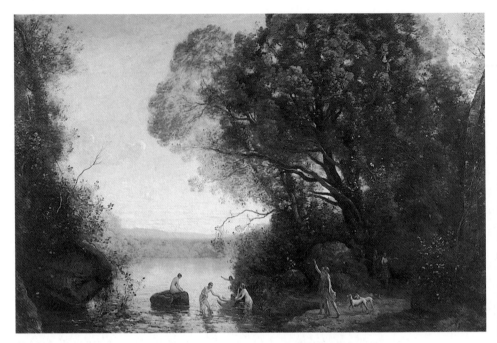

戴安娜入浴　1855年　油畫畫布　168.8×257.5cm　美國波爾多美術館藏

界各地不同畫派大師的自畫像，即使是在義大利相當受歡迎的法國大畫家普桑都没有被列爲典藏。佛羅倫斯官方的這番請求，給柯洛莫大的榮耀。然而，奇怪的是，柯洛一直到臨終之前，才寄一幅自畫像給佛羅倫斯的美術館。據資料記載，除了柯洛一直掛在自己牀前的自畫像之外，他姐姐亦擁有一幅畫家的自畫像，並且一直保有到她去世。藝術史學家認爲，柯洛既不願意割愛他的第一幅自畫像，只好在猶豫很久以後，才將畫室中的那幅中年自畫像送給美術館。也有藝術史學家認爲柯洛只畫過兩幅自畫像，一幅由他繼承母親而擁有，另一幅則一直由他的姐姐保有。畫家既然不願意割捨伴他二十多年的寶貝，又不知怎麼向姐姐開口，於是，面對這樣的殊榮，他還是等了好久，一直没給美術館回音，直到姐姐去世後才將第二幅自畫像捐出去。

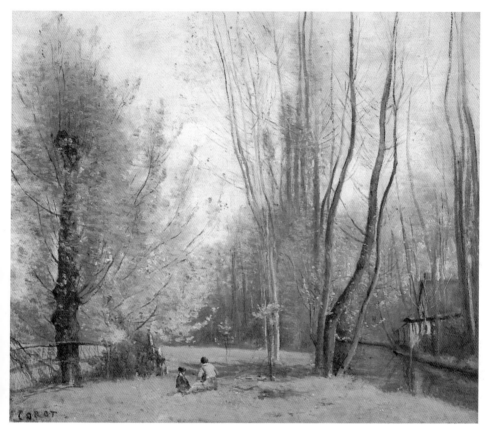

波費的近郊　1855～1860年　油畫畫布　35×42cm　美國波士頓美術館藏

　　　　對於一位多產畫家而言，爲什麼自畫像會少得可憐？因
爲柯洛是位謙虛、內向的畫家，他在十九歲時還是個害羞內
向的大男孩，見到媽媽店裡時髦的女客人向他問話時會不知
所措，慌亂地逃離現場。所以，畫自畫像一定是「應家人之
要求」，尤其是第一幅，畫家尚處於學習階段，不可能在初
嘗試人像時即畫自畫像。

圖見98頁　　　　一八四二年（亦有說是一八三三年左右），柯洛爲母親
作畫像，對於柯洛而言，母親一直是他心目中「美麗的女
士」，即使是年過六、七十歲，依然盛裝打扮，高貴美麗。

二輪馬車，蒙勒茲附近的瑪克西的回憶　1855年　油畫畫布　96×130cm　巴黎羅浮宮藏

畫中柯洛夫人的眼睛並不看著觀眾，而是茫茫若有所思地望著前方，我們看不出她到底是喜是悲。這件作品在色彩的處理上相當地成功，不過卻龜裂得相當嚴重。在構圖上，篷篷袖使得人物上半身變得非常地龐大，雙手的比例也不協調，令人聯想到現代繪畫中如畢卡索、馬諦斯等畫家的一些人物畫，另有一份樸拙天真。

人物畫──想像的畫像

肖像畫在柯洛作品中，為數稀少，多半是應親朋好友之請而作的，人物畫才是他的重點所在。那麼，肖像畫與人物畫的差別何在？簡單地說，肖像畫就像照相，必須真實將人

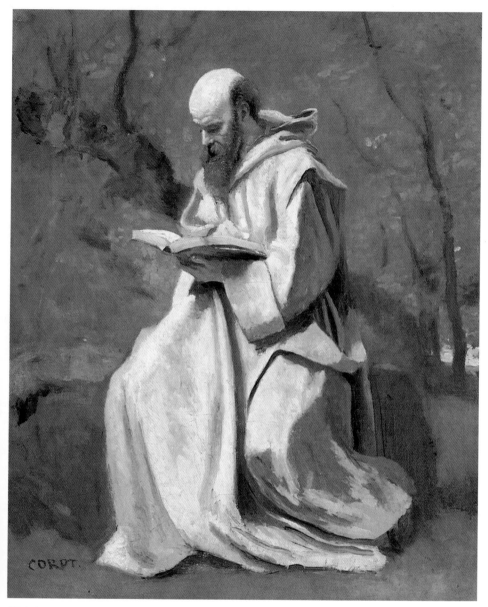

閱讀中的白衣修道士　1855年　油畫畫布　55×45.5cm　巴黎羅浮宮藏

敦刻爾克，漁場　1857年　油畫畫布　35×47cm　法國敦刻爾克美術館藏

的個性、特徵表現出來，所以肖像畫在照相技巧發明之後，
就漸漸被取代了；相對的，人物畫又稱爲「想像的畫像」，
即畫家透過模特兒擺出的姿勢、服裝等等，可以完成他所想
畫的人物，於是，同一個模特兒可以同時扮演農家女、千金
小姐、異國女子……，單看畫家的需要；換句話說，畫家是
導演，模特兒是演員，人物隨劇情而變，他自己原有的個性
如何就完全不重要了。

　　〈持鐮刀的收割者〉（畫於 1838 年）在這一點的表現上 圖見 77 頁
相當地成功；一位農家女穿著寬大的粗布衣服，身材結實。
她一手拿著鐮刀，一手托著臉，又圓又大的雙眸凝視著觀
眾，微張的唇帶著逗弄的笑容。背景是一望無際的麥田，兩

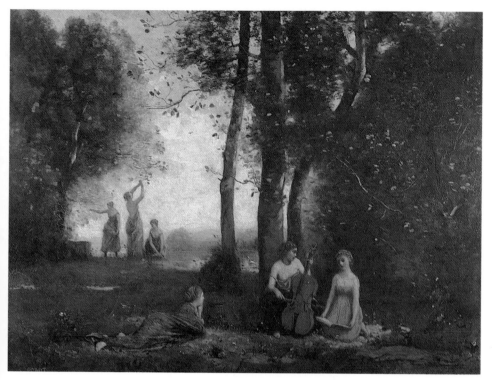

田園奏樂　1857年　油畫畫布　98×130cm　夏迪利康杜美術館藏

位農人正忙著收割。這樣的構圖在柯洛以前的作品中我們不曾見過，在他同時期的畫家中，也不曾有人如此嘗試過，若說是以農民生活為主題，比起米勒的農民寫實畫也早了整整十年。收割者同時也是柯洛衆多人物作品中唯一笑得這麼開朗的。

圖見 126 頁

　　〈卡斯孔尼的金髮女郎〉（年代不確定，一般訂爲一八四八至一八五一年，由於此作一直留在柯洛的畫室中，在一八七五年的拍賣會中被認爲是晚年的作品）爲柯洛最成功也最著名的人物畫之一。濃眉大眼、高挺的鼻子、緊閉的雙唇，一副高不可攀的自信之美！姣好的面貌、雪白的肌膚、飄逸的金髮，予人一種不食人間煙火的感覺，卻深深吸引著觀衆

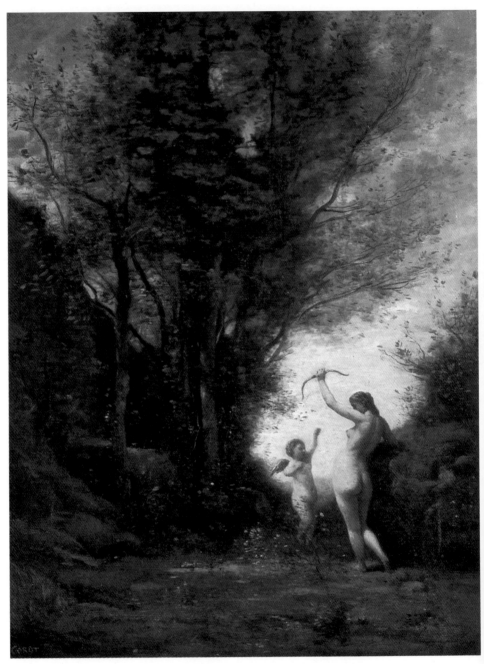

拿著丘比特弓箭的女神　1857年　油畫畫布　78.5×57cm　巴黎奧賽美術館藏

塞夫勒的道路　1858～1859年　油畫畫布　34×49cm　巴黎羅浮宮藏

的目光，就如我們所謂的冰山美人。

　　構圖上非常簡單，女郎雙手環成一曲線圓，柔美中帶著
安穩泰然，若仔細分析，會發現畫家用心良苦，每一個細節
都注意到，以達他想要的效果。從額頭向下畫一中心縱軸，
恰好通過兩手交點，右手肘與胸部等高成一橫軸，雙臂的交
點恰於鼻尖，平行線四處可得，這樣講究的姿勢使得人物靜
若泰山。畫家原來在右上角畫了一棵樹，做爲背景，後來又
將他塗掉，痕迹依稀可尋。

圖見120頁

　　〈穿玫瑰紅裙的女孩〉（約1845-1850年）乃繼〈持鐮刀
的收割者〉之後又一佳作，女孩穿著亮麗耀眼的玫瑰紅色裙
子，爲柯洛作品中少見的鮮艷色彩，在晚年的「畫室」系列
中，亦有一著粉紅色裙子的模特兒，但在明度及亮度上都不

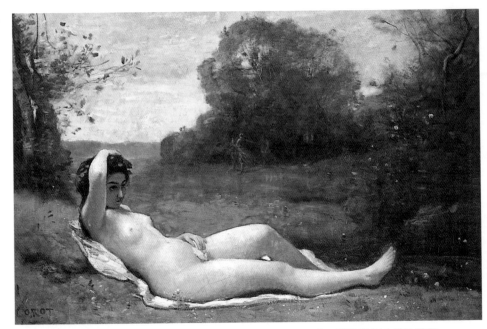

原野上斜躺的裸體仙女　1859年　油畫畫布　49×75cm　日內瓦藝術與歷史博物館藏
但丁與維吉爾遊地獄　1859年　油畫畫布　260.5×170.5cm　美國波士頓美術館藏　（右頁圖）

及此作。和〈持鐮刀的收割者〉及〈卡斯孔尼的金髮女郎〉相同
的是：柯洛選擇體態豐滿的女性，卸下難受的束腰，微露香
肩，畫家的用意何在我們不得而知，或許也可以單純地解釋
成畫家心目中，自然而不受拘束的女人最美也最性感。

　　〈穿玫瑰紅裙的女孩〉姿態安詳寧靜，目光並不直視著觀
眾，而是微微向上揚，望著遠方，好似刻意避免與人溝通，
臉上的神情流露著深藏在心中的淡淡哀愁，這或許可以看做
柯洛早期發展其作品中憂鬱特質的一個開端。

　　柯洛雖然遵循著傳統的寫實主義走，卻常常有驚人之
作，尤其一些在他生前不曾展出的作品。除沙龍偏好的傳統
宗教或希臘羅馬神話題材，戶外的風景寫生和工作室內的人
物畫像，給畫家更自由寬廣的發展空間，尤其是在形式和技
法的選擇上。

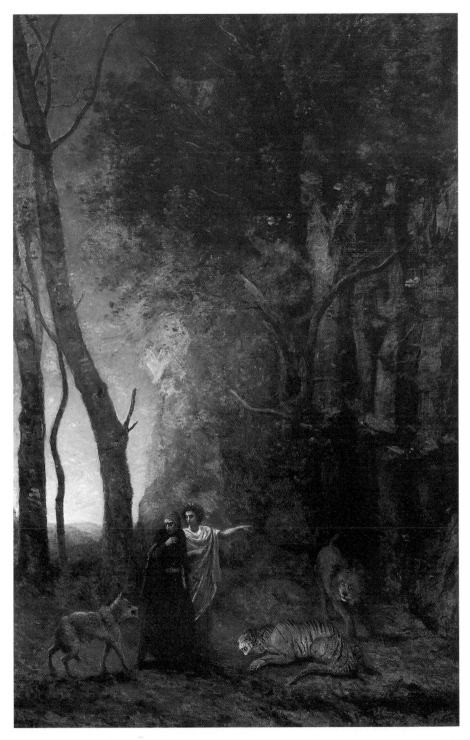

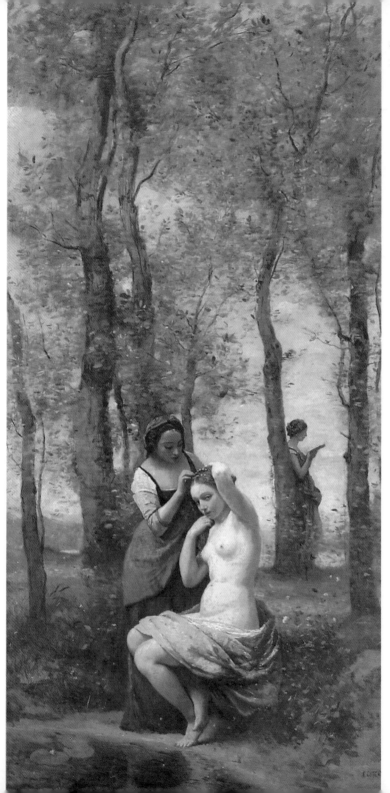

梳妝　1859年
油畫畫布
150×89.5cm
巴黎私人藏

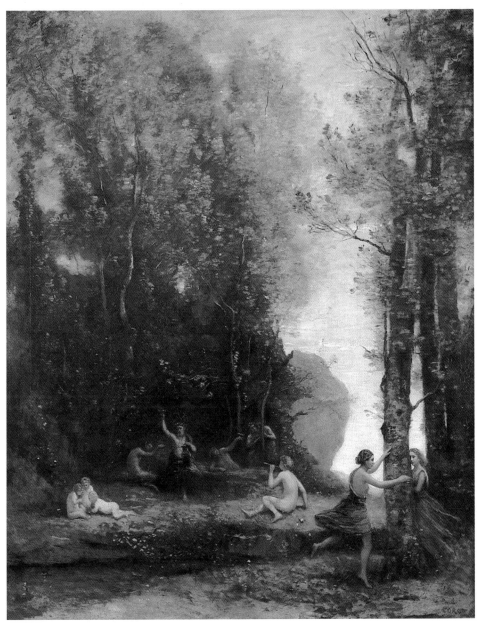

森林嬉戲　1859年　油畫畫布　162.5×130cm　黎勒美術館藏

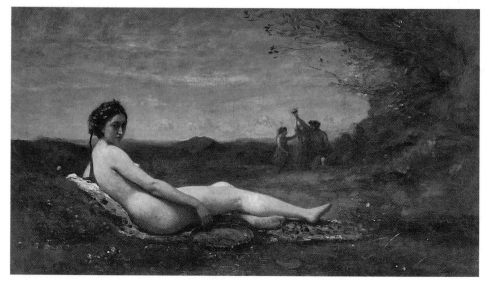

休息　1860年，1865～1870年加筆　油畫畫布　華盛頓可可倫畫廊藏

圖見114頁

　　〈瑪麗艾塔〉或稱〈羅馬的奧達麗絲克〉（奧達麗絲克指的
是古代土耳其皇帝後宮中的女奴或姬妾，爲十九世紀畫家所
喜愛的題材），畫於一八四三年，柯洛第三次，也是最後一
次遊義大利時，在羅馬的友人雷翁・貝努維爾（Léon Bé-
neouville）的畫室中完成的。這是件很特殊的作品，令人直
覺地聯想到馬奈引起輿論界軒然大波的〈奧林匹亞〉
（1863）。相較之下，柯洛的〈瑪麗艾塔〉早了二十年。試想
柯洛若在一八四三年將此作展出會是什麼結果？柯洛似乎早
已料想到，所以〈瑪麗艾塔〉一直存放在他的畫室之中，不止
在他生前不曾展出，既使是在他去世後的一些大型回顧展
中，觀衆亦無緣一睹風采。

　　雖然只是一件習作（29.3cm×44.2cm），且一開始時
是以油彩畫在紙上再糊到畫布上的，然而柯洛對於這件作品
相當重視，他的傳記作者兼好友羅伯（Robaut）寫道：
「當柯洛拿這件習作給識貨的訪客看時，總是感到非常的自

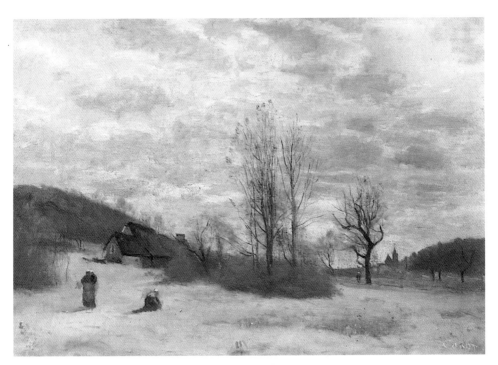

聖吉翁郊區波費附近的平原　1860～1870年　油畫畫布　31×45cm
巴黎海上布洛涅森林宮殿美術館藏

豪。」是的，這是一件超越了他的年代的作品，觀眾只有在
跨越了二十世紀的門檻後，才有機會一睹此作的廬山真面目
（第一次公開展覽爲一九二八年）。

　〈瑪麗艾塔〉是柯洛唯一以室內爲背景所畫的裸女，也是
唯一不以神話或寓言題材來畫裸女的作品。畫家先以粉紅色
水彩打底稿，再以石墨描輪廓，在構圖上，背脊與腿部過長
的曲線，令人想起安格爾所繪的〈奧達麗絲克〉；在人物畫
中，柯洛似乎無形之中受到安格爾的影響，在某些時候我們
會發現到安格爾的影子。然而在風格和形式上卻大異其趣。
對於膚色光澤的表達，顯然是柯洛對自我的一大挑戰。他以
不同的粉色、肉色、赭色及平塗的方式來表現，人體與空間
都顯得平面化、卻又相當厚實有力。以雙手環繞的頭部面向

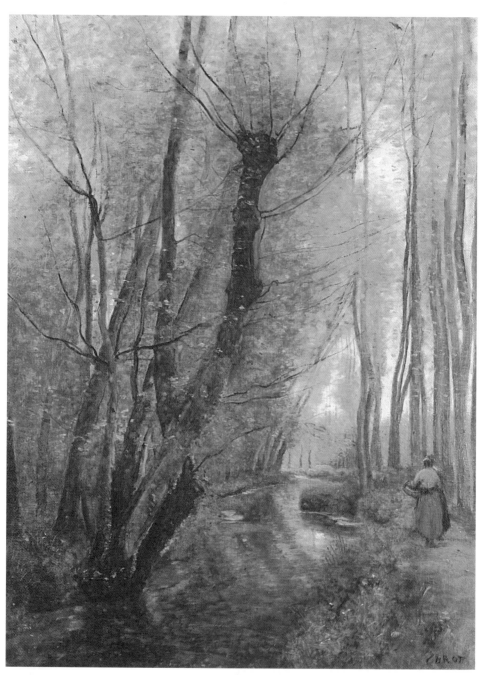

波費附近的小河流　1860～1870年　油畫畫布　55×40cm　法國蘭斯美術館藏

維姆迪埃的山丘風景　1860年　油畫畫布　32×48cm　莫斯科普希金美術館藏

觀眾，以一種相當有個性的方式注視著觀眾，證明畫家超凡的繪畫技巧，也難怪柯洛對此作引以爲豪。

　　柯洛總共畫了大約十三幅的裸女像，多半以躺臥在大自然中的女子爲主要構圖，並加上仙女、酒神的女祭司等神話中的人物頭銜。畫家曾經建議他的弟子以裸體描繪做爲風景畫的基礎功夫，他說：「你們知道嗎？裸體習作是風景畫家所能學到的最佳方式，當我們能毫不做假地、生動地描繪一個人體，我們就有能力畫風景畫；這是必然之道。」由此可見畫家對於人體畫的重視。

　　在二十世紀，所有提到柯洛作品的著作，一定會特別提

圖見152頁

到〈酒神女祭司與花豹〉（原作於一八六〇年，在一八六五年至七〇年之間曾大幅修改過）。然而，這件作品於一八七五年離開柯洛的畫室之後，就一直爲私人所收藏，前後多次易

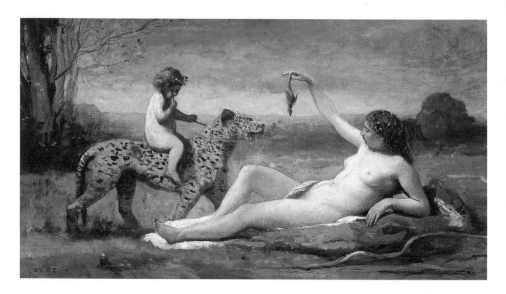

酒神女祭司與花豹　1860年，1865～1870年加筆
油畫畫布　54.6×95.3cm
美國佛蒙特州雪爾本美術館藏
〈酒神女祭司與花豹〉原草圖　（下圖）

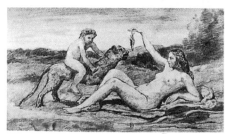

主，從歐洲到美國，最後在一九九三年由收藏家捐給佛蒙特
州的雪爾本美術館，使觀眾終於有機會親近這件著名的大
作。

　　一九○五年，梅爾──葛拉芙（Meier-Graefe）寫道：
「在柯洛眾多的奧達麗絲克人物畫中（註：在此指躺臥的裸
女），有一幅早期的作品，或許是柯洛所有作品中最令人吃
驚的一件，而單憑這一件就足以使柯洛永垂不朽，那就是
〈酒神女祭司與花豹〉。……柯洛讓一個光著身子的小孩騎著
花豹，即使他把豹皮畫得栩栩如生，但我想他不是真的對著
一隻花豹畫成的。……花豹與仙女幾乎處於同一平面，兩者

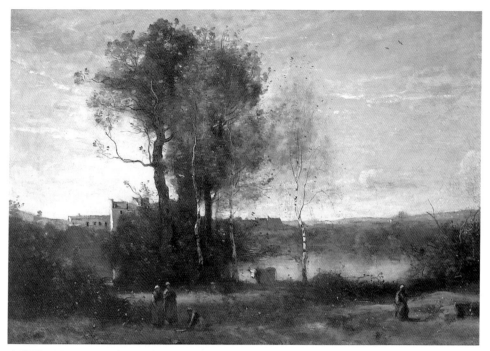

大農園　1860～1865年　油畫畫布　55.5×80cm　甲府，山梨縣立美術館藏

皆以清楚突出的側面顯示，使得女體修長的四肢和花豹的沈重成一明顯的對比。仙女高舉的手拎著一隻死掉的小鳥給花豹吃，她那手臂的曲線和娃娃般的小騎士，似乎是意外地發現最神祕的美感。」

奧古斯特・賈卡西（August Jaccaci）似乎是看過梅爾——葛拉芙的文章，於一九一三年寫道：「當我站在這件備受讚譽的〈酒神女祭司與花豹〉前（當時由 O. H. 佩尼上校所收藏），似乎很難想像這是出自一位世界數一數二的風景畫家之手。單憑這張畫，就可以建立他人物畫的聲名。這是大師的手筆，構圖優美，線條簡單、高貴，人物的構想和製作都如全盛期的希臘畫家的手筆。完美的平衡，貫連全圖，人物和背景的結合如此傳神，細部和整體都表現出無窮的美感。」

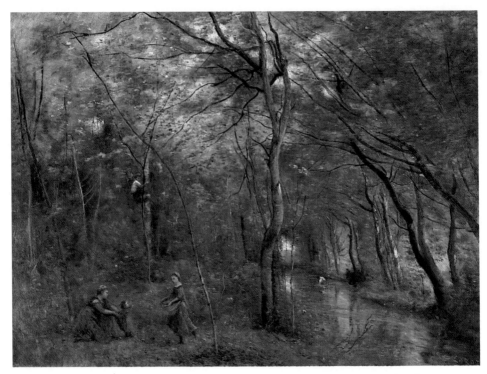

青綠色的河流　1860～1865年　油畫畫布　60.5×81.5cm　美國華盛頓國家畫廊藏

　　雷蒙・布耶（Raymond Bouyer）在一九〇九年做了一個很有趣的比較，是關於柯洛和特嘉（Degas, 1834－1917年）人體畫的比較：「有兩種方式畫人體畫：毫不掩飾地複製眼中所見的事實，即使有太多的機會看到的是醜陋的；或著是在短暫的生命中找尋永恆的美，探尋女人中的仙子。第一個方法是毫不留情的觀察家；第二種則是充滿愛的詩人。」這樣的比喻我們不一定贊同，不過兩位畫家處理裸女的方式的確相當不同，必須用不同的角度去欣賞。

　　根據 X 光照射的結果，可知柯洛在一八六五年左右將〈酒神女祭司與花豹〉做了相當大的修改，尤其是仙女的雙腿由原來的膝蓋彎曲改爲近於伸直，而花豹原來被仙女的雙腳遮住前腿部分，則變得幾乎可以看到全身，小騎士原來身子

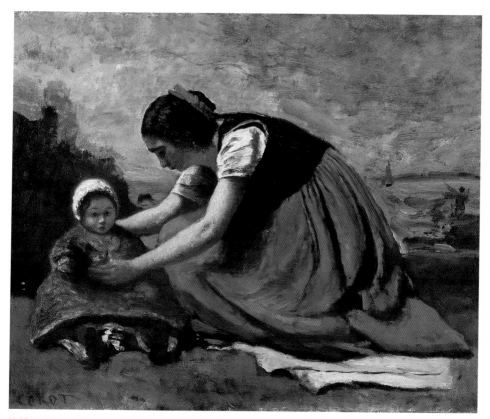

海濱的母子　1860～1870年　油畫畫布　38×47cm　美國費城美術館藏

略向前俯則變成坐正。背景的樹叢由右方被移向左方，修改
自己作品爲柯洛習慣之一，也因爲如此，畫的真假斷定愈顯
複雜，加上知名度高，僞作變如雨後春筍般地冒出，一發不
可收拾。

　　一八八九年萬國博覽會爲柯洛辦了一個回顧展，共展出
四十七件作品，在衆多的人物作品中，以一半身女人像最受
圖見109頁歡迎和激賞，觀衆爲它取名爲〈戴珍珠的女子〉。羅伯在柯洛
的傳記中焦急地解釋到：「在女人額前的髮飾不是珍珠，而
是一種細小的樹葉編成的頭冠，形成像珠寶光影般的特殊效
果。」他並且建議將此取名爲〈樹葉頭飾〉較爲恰當。不過，

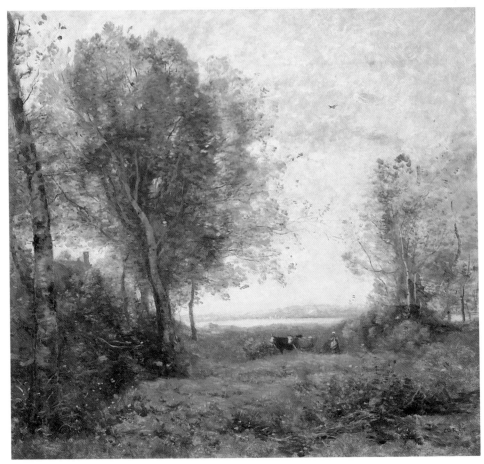

早晨，牧牛人　1860～1865年　油畫畫布　109×116cm　巴黎奧賽美術館藏

可能這名字沒有珍珠來得吸引人，〈戴珍珠的女子〉就這麼被沿用至今。

　　第一眼看到這幅畫時，一定會有種「似曾相識」之感，尤其是女子雙手交叉的姿勢，像極了那張最有名的女子肖像——〈蒙娜麗莎的微笑〉。可不是嗎？柯洛的意圖似乎很明顯，用十九世紀的繪畫語言和文藝復興的大師對話。在人物姿勢的處理上直覺地令人感到達文西，但若仔細觀察女子面部表情的安詳寧靜，和那比例稍嫌過長的雙臂等特質看來，

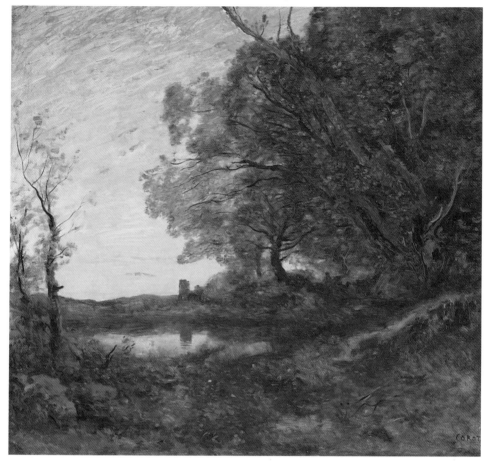

黃昏，遠方的塔　1860～1865年　油畫畫布　109×116cm　巴黎奧賽美術館藏

則更接近拉斐爾的方式。

　　這件作品因爲沒有標明年代，一般認爲是一八四二年，
但也有説是一八五九年左右。一八五七年，三月三十一日，
柯洛給他在羅馬的畫家朋友愛德華‧布漢東（Edouard
Brandon）的信中寫道：「現在就只缺阿爾巴諾地方的服
裝，一件絲質的洋裝，或黃色或粉紅，就像我在斯皮雅見到
的那種，另外再加上一條絲的頭巾。不過，我並不急，以你
的方便爲主。還有，我希望你告訴我該給你多少錢，因爲我

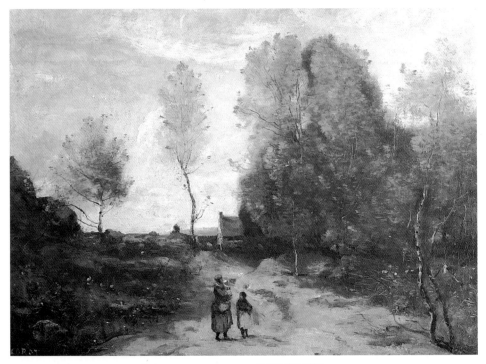

村路　1860～1865年　油畫畫布　40×56.5cm　巴黎羅浮宮藏

這個老批發商想償清債務。」柯洛請朋友從義大利帶回不少
衣服做爲畫人物畫的「道具」，如修道士及女人的服裝。
〈戴珍珠的女子〉因爲服裝和一八五九年沙龍展的〈梳妝〉中的
女人服裝相似，故也有藉此判斷爲一八五九年左右所畫。

　　關於模特兒爲何人亦是衆說紛云，一般說是貝特‧戈德
史密斯（Berthe Goldsmith），亦有藝術史學家從德拉克洛
瓦的日記中發現柯洛曾經在一八五九年寫信給專精人物畫的
好友德拉克洛瓦，建議他幾個好的模特兒，從而判斷〈戴珍
珠的女子〉爲羅西納‧戈佩爾（Rosine Gopel）。根據 X 光
照射的結果，我們發現科洛在人物的臉型、五官、髮型及服
裝上都做過修改，以求達到更理想的女性美，與其說是肖
像，不如說是幅成功的人物畫。

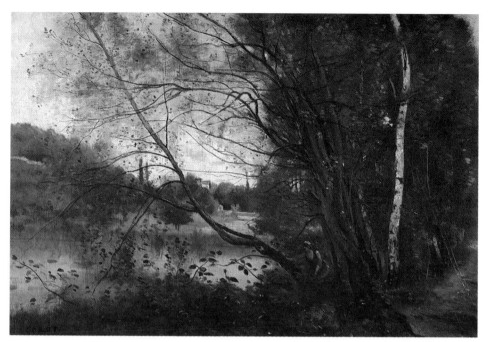

池邊傾斜生長的樹　1860～1870年　油畫畫布　42×64cm　法國蘭斯，聖得尼美術館藏

圖見175頁

〈信〉一畫作於一八六五年，是柯洛採取傳統形式所繪製的，由於絕大多數的人物畫在柯洛生前都不曾展出過，我們或許可以將之視爲畫家自娛的一種方式。因此，畫一張「文藝復興」形式的〈戴珍珠的女子〉和達文西、拉斐爾等人對話；畫一張十七、十八世紀的「樣畫」體驗佛梅爾（Vermeer, 1632－1675，荷蘭畫家）或夏丹（Chardin, 1699－1779，法國畫家）作畫的特殊氣氛，也就不足爲奇了。即使如此，柯洛的〈信〉和其它兩位畫家有很大的不同：柯洛雖然選擇讀信的一個日常生活中平凡的片斷，卻故意留下痕迹，告訴觀衆這地點是他的工作室，而讀信的正是他請來的模特兒。

有趣的是這件作品給予觀衆無限想像的空間：女孩看完信，陷入沈思之中，拿著信的左手，輕輕垂在膝上。每個觀

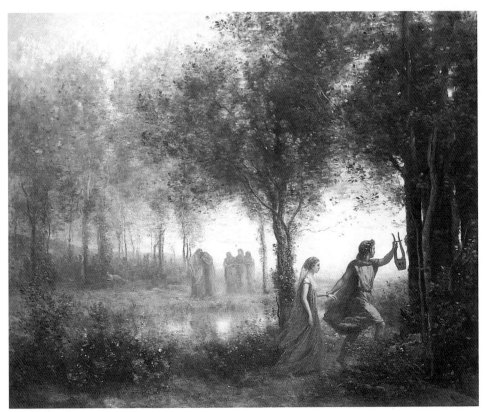

希神俄爾甫斯　1861年　油畫畫布　111.8×137.7cm　美國休士頓美術館藏

眾都可以當編劇，假設信的內容。或許她正收到情書，接到
男方的邀約；也或許她剛失去她的愛人。很多人將她的姿勢
與神情解釋為失望、痛苦與迷失。有一位作者想像她收到正
在從軍的情人之噩耗，拿出他以前寄來的信重讀，迷失在無
盡的懷念之中。您認為呢？有作者認為這件作品給予高更靈
感，而在一八九一年畫出他那著名的〈法杜露瑪〉（作夢的
人）──穿紅袍的女子坐在搖椅上，若有所思（請參閱本社
出版之《高更》第 85 頁）。

畫室系列

　　柯洛在一八六五年至一八七二年之間，以他的畫室為背

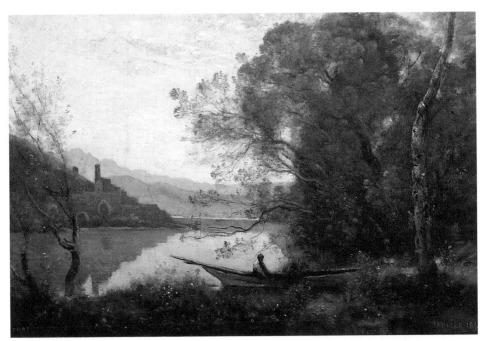

義大利的回憶　1861或1864年　油畫畫布　61.2×89.8cm　華盛頓柯可倫美術館藏

景，畫了一系列的作品。羅伯將穿紅上衣的女孩排在六件作品中的第一件：女孩坐在畫架前的一把椅子上，一手拿著曼陀林，一手放在椅背上，撐著下巴，陷入沈思。女孩坐在畫架前，目光卻不注視著畫，和高爾培（Courbet, 1819－1877）的超級大畫（繪於一八五五年）中之模特兒以愛慕的眼光看著畫家作畫之情景大異其趣。

　　一九三三年，這幅畫進入羅浮宮，成為永久典藏，負責繪畫部門的研究員保羅・賈莫（Paul Jamot）為法國繪畫的行家，看到這件作品時讚嘆道：「在柯洛的人物畫中，這是最美、最迷人的作品之一。……柯洛對畫室的主題特別感興趣，一共畫了七、八件作品，其中尤以剛進入羅浮宮的這一件最出色。……在一片黑色、灰色不太引人注目的和諧之

費荷地・蘇・萊阿荷的街道　1862年　油畫　40.5×54cm　日本靜岡縣立美術館藏

中，女孩橘紅色的上衣顯得光彩奪目，這樣的處理方式在柯洛的作品中幾乎是獨一無二的。畫家以何等自發的精練和準確來為他的構圖配色：光彩艷麗如火燄般的紅佔據了畫面中心，和椅子的紅色花紋，女孩頭上的絲帶以及背景架子上讓夕陽照紅的光影相互呼應；而背景的黑色是一種不尋常的神祕黑色，用以襯托紅上衣，使那紅色顯得更豐富，更響亮。沒有一件柯洛的作品像這一件這樣令人迫切地想拿它和佛梅爾做比較。」

　　另外，柯洛又以同樣的模特兒、同樣的服裝和髮飾，同樣的角色和背景，柯洛總共畫了三張〈畫室〉，在對照之下我們很容易從尺幅、色調、筆觸及一些細節處發現它們的不

圖見 177～180 頁

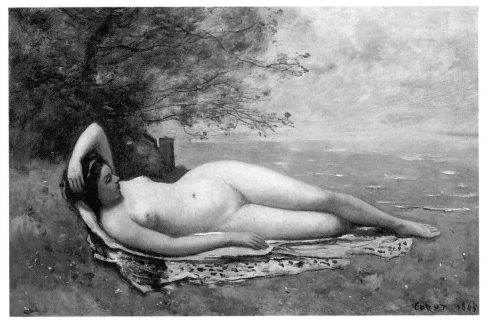

海邊斜躺的酒神女祭司　1865年　油畫木板　38.7×59.4cm　紐約大都會美術館藏

同。然而，這種高度的自我重複性一如風景畫中的回憶系列使得仿製品更容易生存，更分不出真假。難怪近來有專門研究此一問題的藝術史學者認爲之所以會有這麼多的仿製品在全世界流通，柯洛本身也必須負一點責任。

第一幅（1865－1868）無疑是較實驗性的作品，做爲以後兩件作品之依據，筆觸簡單明確，色彩亦較明亮。第二幅（1865－1868）可稱爲定稿，構圖基本上相同，但是由於尺寸較大，背景的牆面也跟著變大，我們可以清楚地看到〈卡斯孔的金髮女郎〉及其它無法辨認的風景小畫。柯洛清楚而忠實地畫他工作室的一角似乎也是晚年對自己工作生涯的一種真誠的結語。

女孩頭綁紅絲帶，著綠背心、黃裙子，色彩明亮艷麗，她坐在畫架前，一手拿著曼陀林，一手扶著畫布邊緣，神情

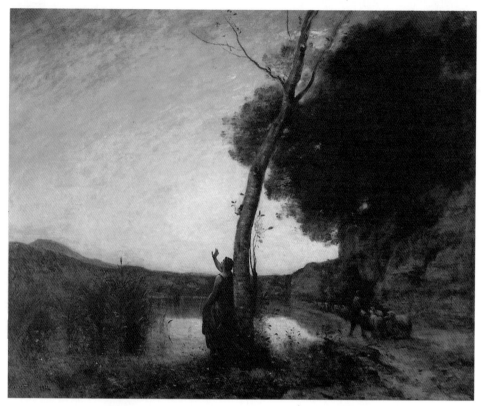

牧羊星　1864年　油畫畫布　129×160cm　法國吐魯茲奧古斯汀美術館藏
〈牧羊星〉局部　（右頁圖）

專注地看著大師的作品。光線從左上方射下來，照亮她雪白
的肩膀和泛著金黃色的裙子，予人栩栩如生的感覺，一切是
那麼地真實，如同賈卡西所言：「不論是色調、氛圍、用
色，我們看到的是達到藝術高峯的柯洛。」如果手持曼陀林
的女子代表著柯洛心目中的繆斯，那麼左邊的那隻狗則可視
爲忠誠的象徵。

　　第三幅畫於一八六八年至一八七〇年之間，無論在尺幅
上、構圖上都和第二幅相同，除了左下角的狗被一個打開的
顏料箱取代，色調上則比第二幅來得明亮一些，我們不懂柯
洛爲何要自己「抄襲」自己的作品，或許是畫家對第二幅不

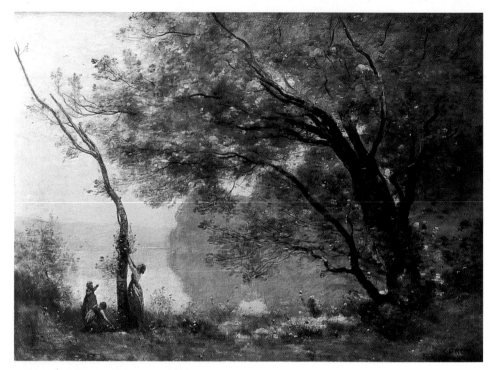

摩特楓丹的回憶　1864年　油畫畫布　65×89cm　巴黎羅浮宮藏
〈摩特楓丹的回憶〉局部　（右頁圖）

夠滿意，或許……這是個永遠的謎。

一八七○年的〈畫室〉一景顯得相當的不同。這名女子穿 圖見181頁
著白上衣、黑色洋裝、披頭紗，曼陀林不見了，代之以一本
書，女子以四分之三的側面姿勢面對觀眾，視線則朝向斜前
方。一切顯得灰黯而憂鬱，這一年，普法戰爭爆發，柯洛失
去他親愛的兩名姪子和姪女，作品亦跟著灰暗起來。

穿著粉紅色洋裝，手執曼陀林的女子的〈畫室〉完成於一 圖見182頁
八七二年，為畫室系列的最後一張，柯洛臨終前四、五年的
作品色彩突然變得亮麗開朗起來，這或許是隨著年紀增長，
愈覺得人生豁達的一種表徵。

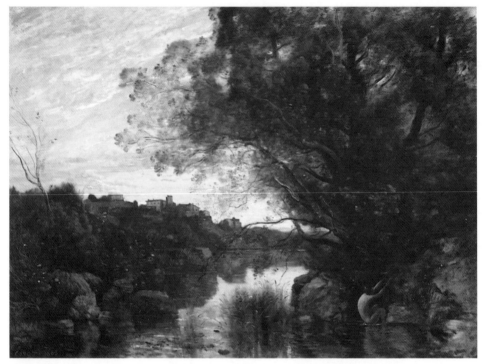

芳蜜湖景的回憶　1865年　油畫畫布　98.4×134.3cm　美國芝加哥藝術協會藏
手持鈴鼓的少女　1865～1870年　油畫畫布　54×38cm　巴黎羅浮宮藏　（右頁圖）

最後的傑作

　　人物畫在柯洛晚年佔著相當重要的份量，風格亦非常不
同，予人耳目一新之感。

　　〈女預言家〉畫於一八七〇年至一八七三年左右，這張畫 圖見196頁
在二邊部份有塗改過的痕迹，根據Ｘ光照射的結果發現柯洛
最先打算畫一位拉大提琴的女孩：左手按琴弦，右手拉琴
弓。畫家試著尋找過幾個安置樂器和雙手的角度，最後決定
放棄，改以右手放置膝蓋上，左手執一朵玫瑰花。

　　柯洛最初的構想似乎是要畫波麗蜜妮（Polymnie），
音樂繆斯。音樂在柯洛的作品中成為常見的主題，時間與空

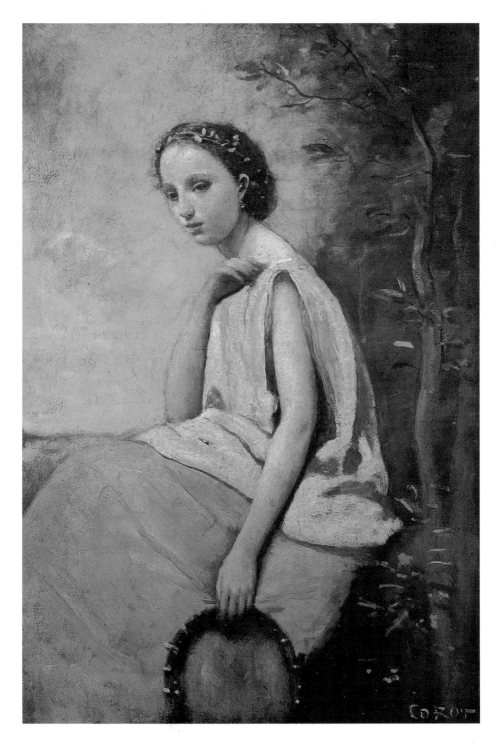

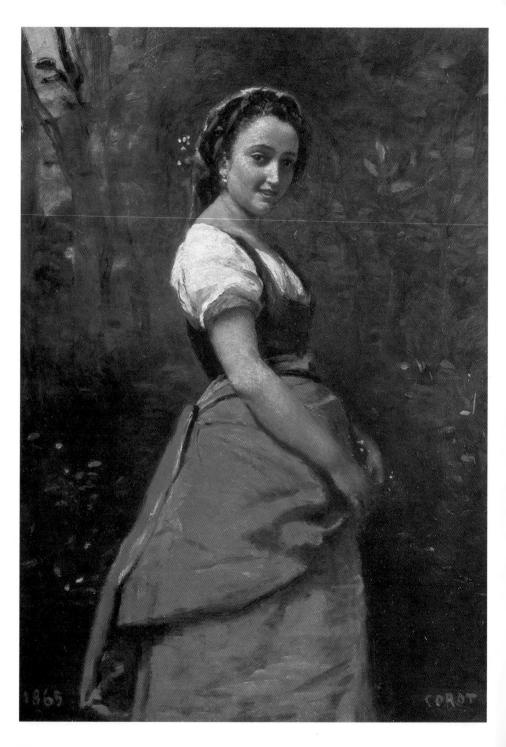

1865 COROT

170

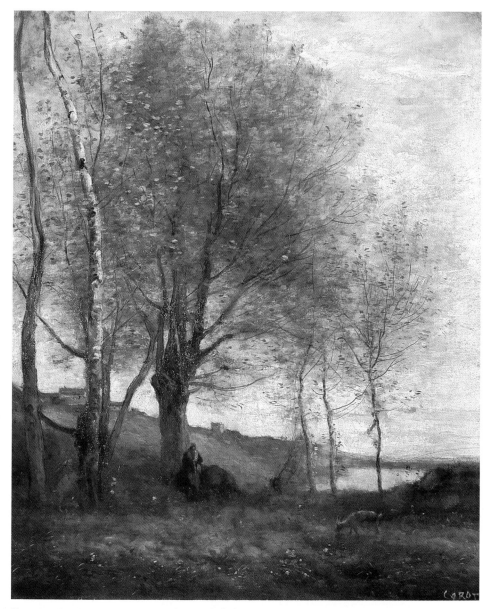

帶二頭山羊的牧人　1865～1868年　油畫畫布　66×55cm　法國里爾美術館藏
森林中的年輕女子　1865年　油畫畫布　55×39cm　東京石橋美術館藏　（左頁圖）

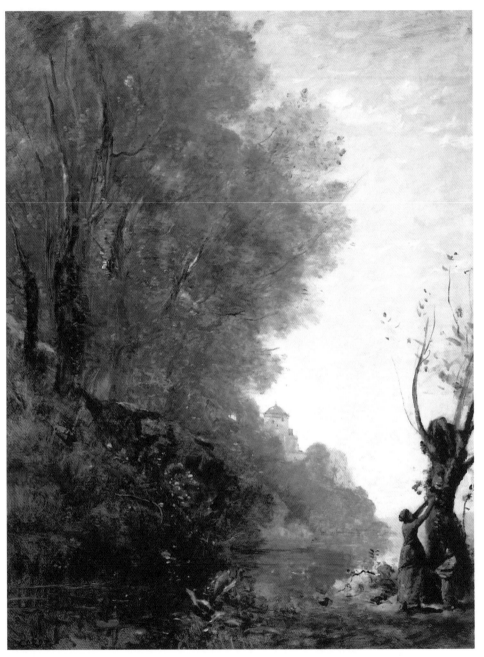

幸福島　1865～1868年　油畫畫布　188×142.5cm　加拿大蒙特利爾美術館藏

樹林外的農婦與牛　1865～1870年　油畫畫布　47.5×35cm
聖彼得堡艾米塔吉博物館藏

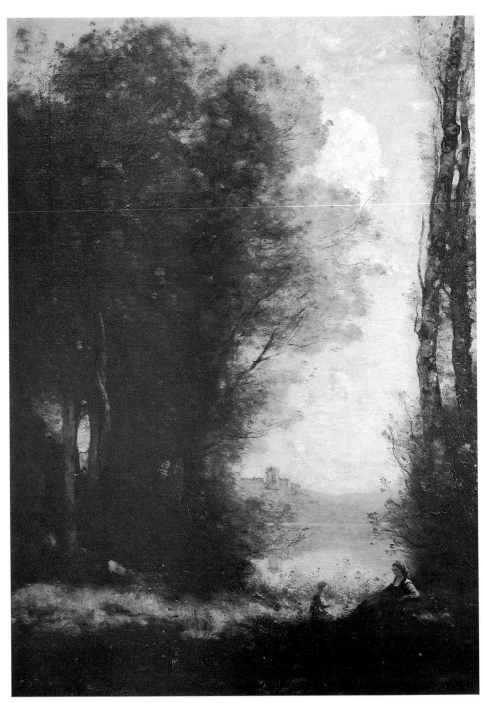

湖畔樹下的姊妹　1865～1870年　油畫畫布　65×46cm　法國蘭斯，聖得尼美術館藏

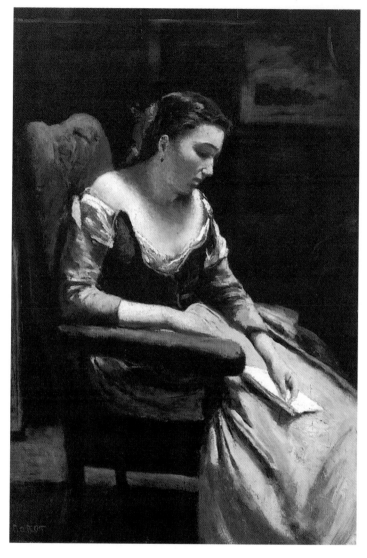

信　1865年
油畫木板
54.6×36.2cm
紐約大都會美術館藏

間的藝術終歸是要結合為一。女神頭上用長春藤編成的頭冠
代表著藝術的永垂不朽。然而，捨去大提琴之後，主題不再
是繆斯，柯洛將重點放在臉部細節和頸背的曲線上，並且加
上原來被大提琴遮住的左肩和胸部。

　　這大約是柯洛最「拉斐爾式」的一件作品，我們很容易

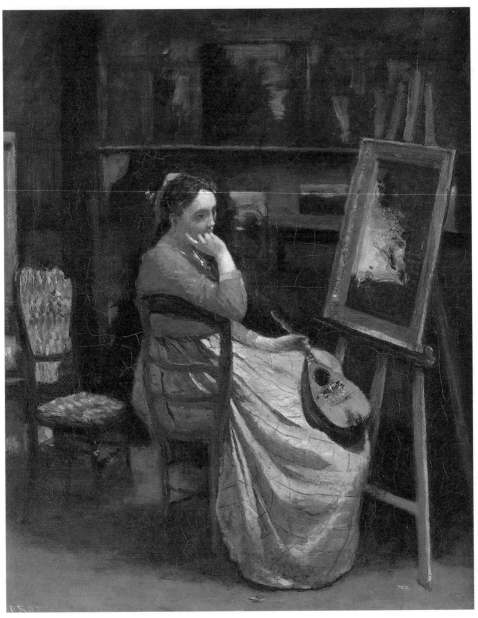

畫室　1865～1866年　油畫畫布　56×46cm　巴黎奧賽美術館藏

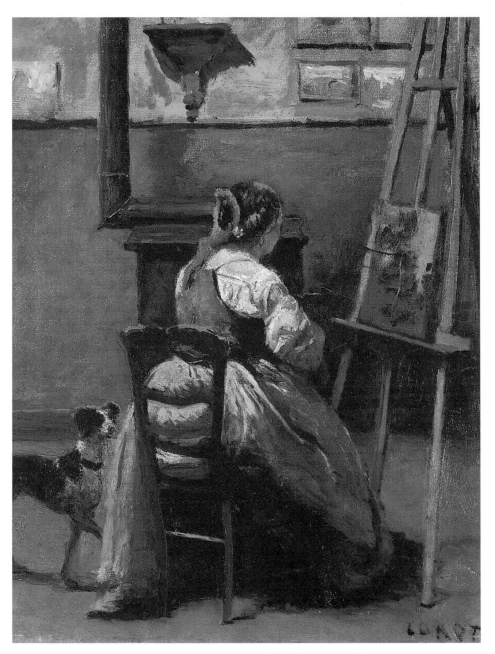

畫室　1865〜1868年　油畫木板　40.6×33cm　美國巴爾的摩美術館藏

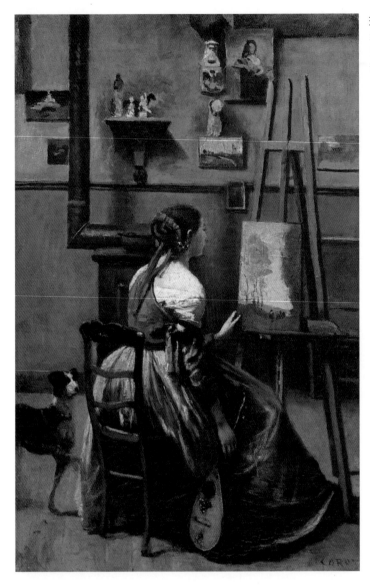

畫室　1865～1868年
油畫木板
61.8×40cm
美國華盛頓國家畫廊藏
〈畫室〉局部（右頁圖）

將她和賓多・亞多維堤（Bindo Altoviti）畫於 1515 年左右
的肖像聯想在一起，四分之三側臉的完美角度，修長的脖子
和背脊的圓弧曲線，甚至連左手的位置，都幾乎相同。雖然
人物的性別不同，柯洛的意圖卻十分明顯；然而，畫家到最

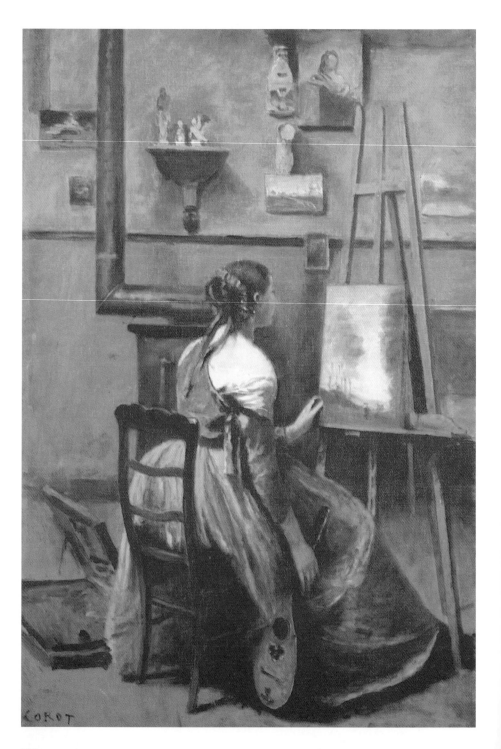

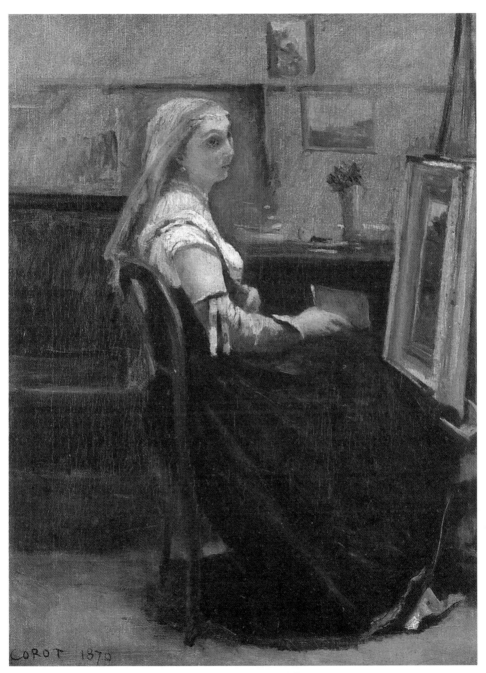

CROT 1870

畫室　1870年　油畫畫布　63.5×48cm　法國里昂美術館藏
畫室　1868～1870年　油畫畫布　63×42cm　巴黎羅浮宮藏　（左頁圖）

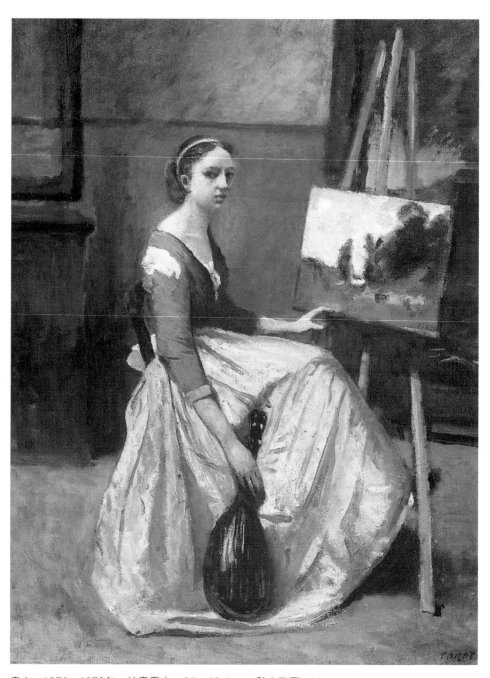

畫室　1870～1872年　油畫畫布　64×48.4cm　私人收藏（上圖）
巴黎附近麵包廠的院子　1865～1870年　油畫畫布　46.5×56cm　巴黎奧賽美術館藏
（右頁下圖）

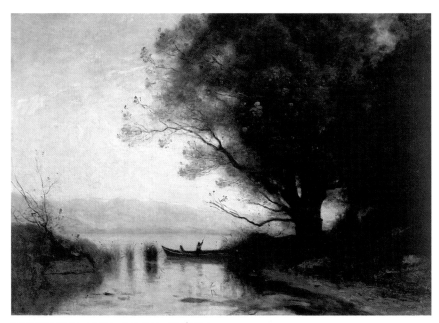

麗華湖的回憶　1865～1870年　油畫畫布　64.1×92.2cm
俄亥俄州辛辛那提，塔夫特博物館藏

一陣風　1865～1870年　油畫畫布　47.4×58.9cm　法國蘭斯美術館藏

後似乎體會到拉斐爾作品之美，並不只是對表面描繪的精細
講究，而是在溫柔細膩中所產生的力量之美。

　　〈女預言家〉是擁有此畫的第一位收藏家所取的名字，原
先稱爲〈義大利女子〉。

　　〈閱讀中斷〉，畫於一八七○年至一八七三年左右，被認 圖見197頁
爲是柯洛所有作品中最具「現代性」的一幅。這種現代性是
和馬奈（Manet, 1832－1883）在六○年代的那種現代性同
源：人物幾乎和真人比例相當，並且佔滿整個畫面，筆觸大
膽而流暢，許多部分很顯然是刻意未完成。更重要的是主
題，閱讀中斷只不過是個藉口，柯洛想要表現的不是一個女

亞維瑞城　1865～1870年　油畫畫布　49×65cm　美國華盛頓國家畫廊藏
林中的小河　1865～1870年　油畫畫布　56.4×38.7cm　俄亥俄州辛辛那提，塔夫特美術館
（後頁圖）

人中斷閱讀，停下來思考，而是一個模特兒在他的畫室裡，手上拿著一本書。這種直接表現繪畫中人為技法，是使得馬奈的作品充滿挑釁意味的最大原因；而柯洛並不企圖和馬奈做對比，而以他自己的方式表現相同的主題。

　　這件作品「高貴而宏偉」的特質，引發現代主義的批評家過份誇耀的讚美，例如利奧内羅‧芒居里（Lionello Venturi）就竭力將這幅畫放在十九世紀藝術的四個不同運動中，他說：「構圖上令人想起柯洛新古典主義的根源，主題是浪漫派的，目的則是寫實主義的，在畫風技巧上則接近印象派，而這些都是出自本能。」

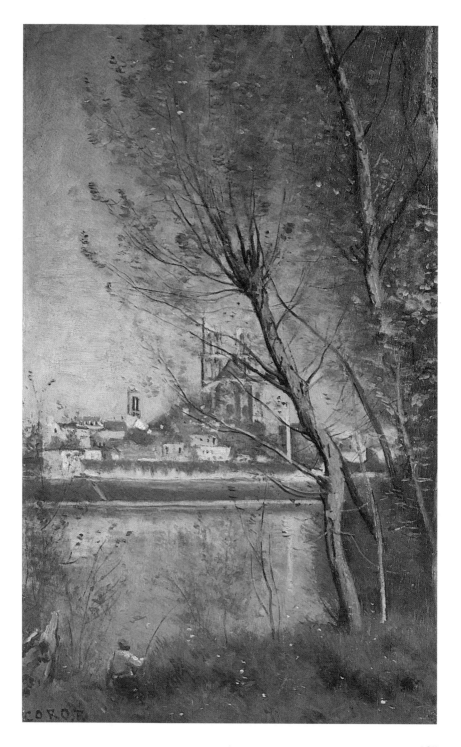

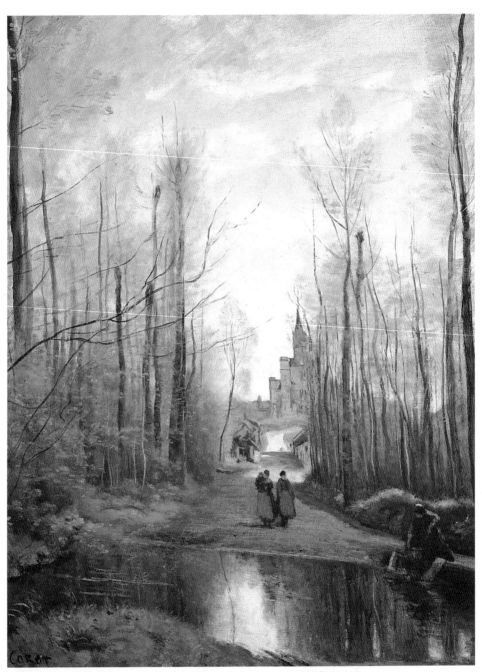

波費附近的瑪莉塞敎堂　1866年　油畫畫布　55×43cm　巴黎羅浮宮藏
芒特，大敎堂與樹後的市景　1865～1870年　油畫木板　52.1×32.6cm
法國蘭斯，聖得尼美術館藏　（前頁圖）

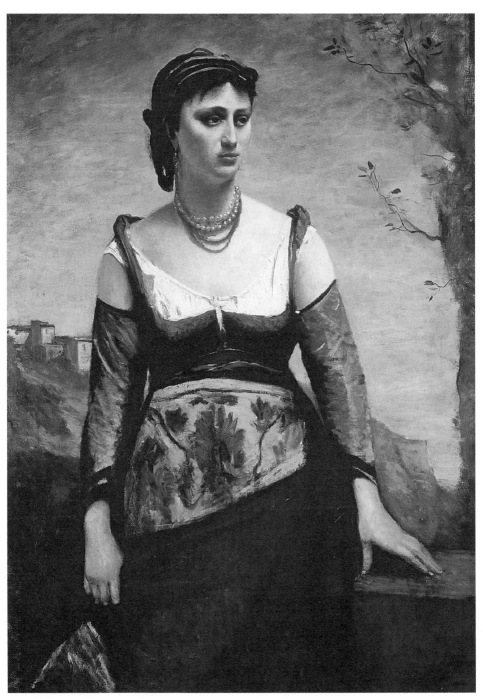

亞柯絲迪娜　1866年　油畫畫布　132×95cm　美國華盛頓國家畫廊藏

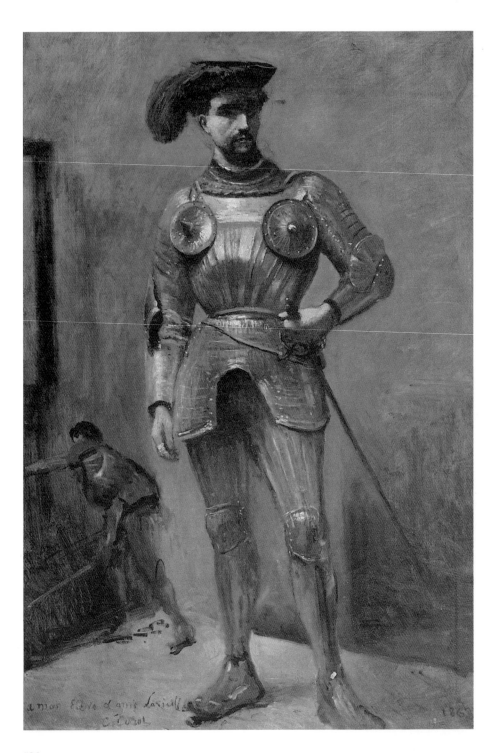

a mon élève d'ami Larivière
C. Corot 1861

穿盔甲坐著的男子　1868～1870年　油畫畫布　73×60cm　巴黎羅浮宮藏
騎士　1868年　油畫畫布　105×65cm　巴黎羅浮宮藏　（左頁圖）

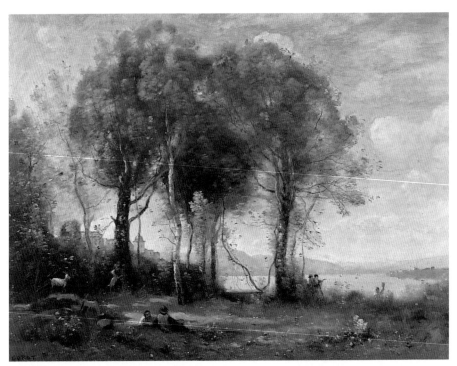

波荷媚島的牧羊人　1866年　油畫畫布　60×78cm　法國岡美術館藏(寄存於巴黎羅浮宮)

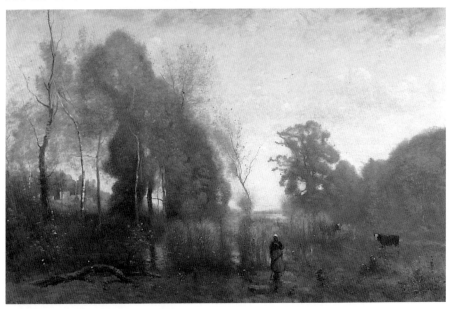

亞維瑞城的早晨　1868年　油畫畫布　102×154.5cm　法國浮翁美術館藏

蒙特的橋　1868～1870年
油畫畫布　38.5×55.5cm
巴黎羅浮宮藏

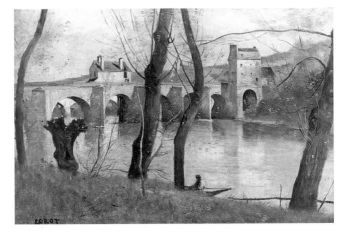

閱讀中的女子
1869～1870年
油畫畫布　54.3×37.5cm
紐約大都會美術館藏

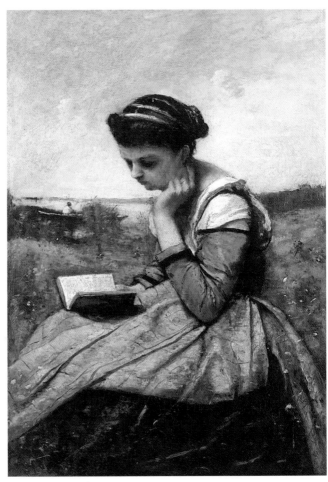

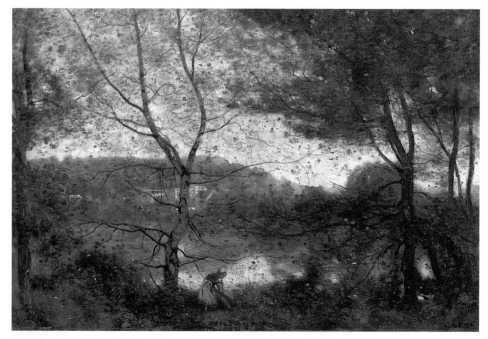

亞維瑞城景色　1870年　油畫畫布　54.9×80cm　紐約大都會美術館藏
〈亞維瑞城景色〉局部　（右頁圖）

　　異國風情在柯洛的作品中，尤其是人物畫，佔著重要的
地位，從他早期旅行義大利所帶回的各種充滿義大利地方色
彩的服裝，到晚年的希臘、阿爾及利亞風情，都顯示出服裝
的形式和色彩在他的人物畫所佔的地位。

　　〈阿爾及利亞女子〉畫於一八七〇年至一八七三年之間，
浪漫主義大師兼友人的德拉克洛瓦曾以充滿北非、土耳其等
異國風情引領風騷，爲人物畫的大師，柯洛曾謙虛地說道：
「他是一隻鷹，我只是一隻小雲雀。」或許因爲如此，柯洛
一直等到德拉克洛瓦去世（一八六三年）數年後，才嘗試這
樣的主題。不過，柯洛未曾到過阿爾及利亞旅行，他所感興
趣的是服裝的濃厚地方色彩，並不像德拉克洛瓦對北非文化
有一股熱情和了解。

圖見 198 頁

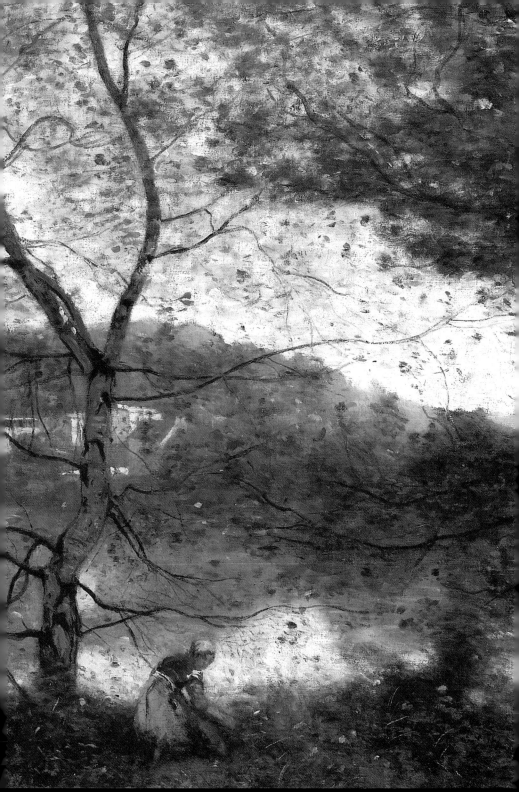

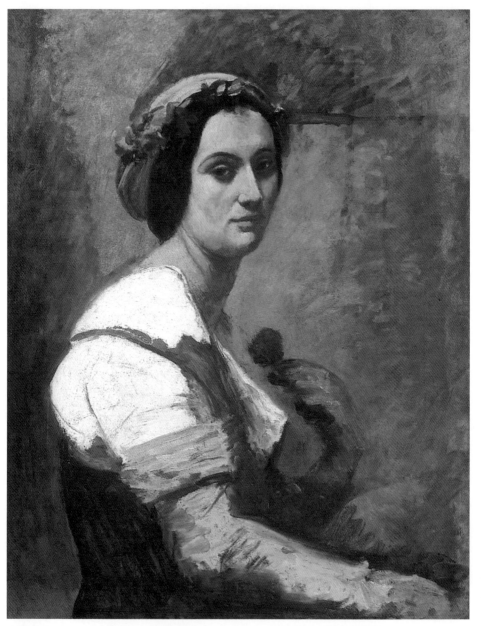

女預言家　1870～1873年　油畫畫布　81.9×64.8cm　紐約大都會美術館藏
閱讀中斷　1870～1873年　油畫畫布　92.5×65.1cm　美國芝加哥藝術協會藏　（右頁圖）

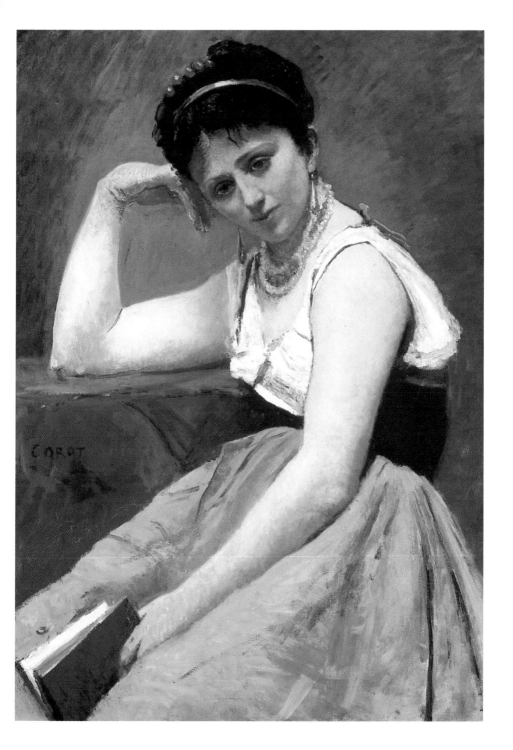

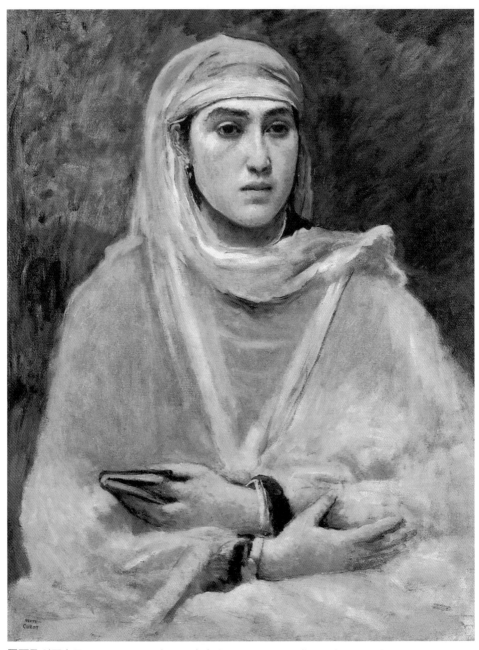

阿爾及利亞女子　1870～1873年　油畫畫布　79×60cm　蘇黎世第三世界羅基金會藏
年輕的希臘女子　1870～1873年　油畫畫布　84.2×55.2cm
美國佛蒙特州雪爾本美術館藏　（右頁圖）

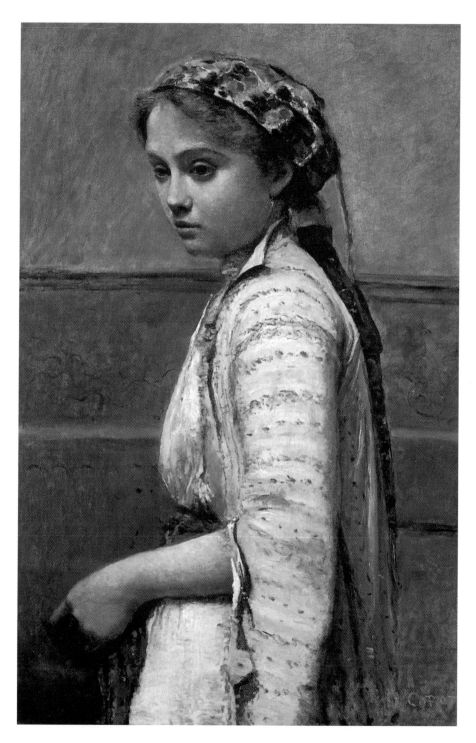

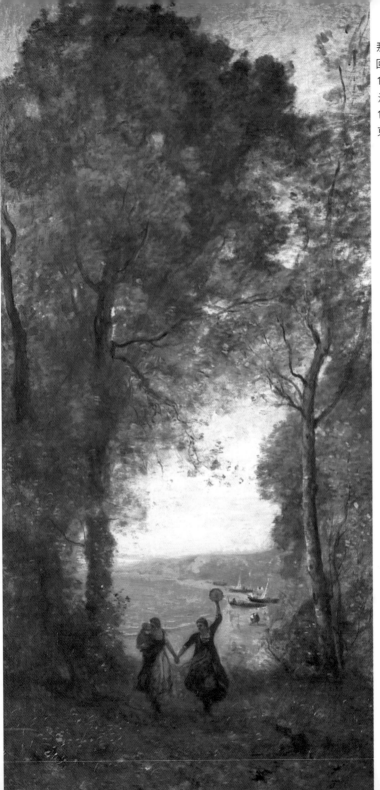

那不勒斯湖畔的
回憶
1870～1872年
油畫畫布
175×84cm
東京西洋美術館藏

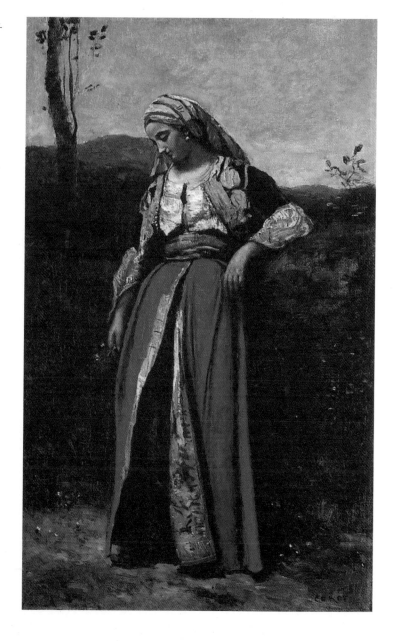

愛幻想的東方女子
1870～1873年
油畫木板
79.1×48.6cm
美國佛蒙特州
雪爾本美術館藏

　　這位披著白袍的阿爾及利亞女子，雙手交叉於胸前，構
圖呈穩定的金字塔形，筆觸快速靈活，色彩簡單有力，柯洛
建構一個強有力又宏偉的畫像。

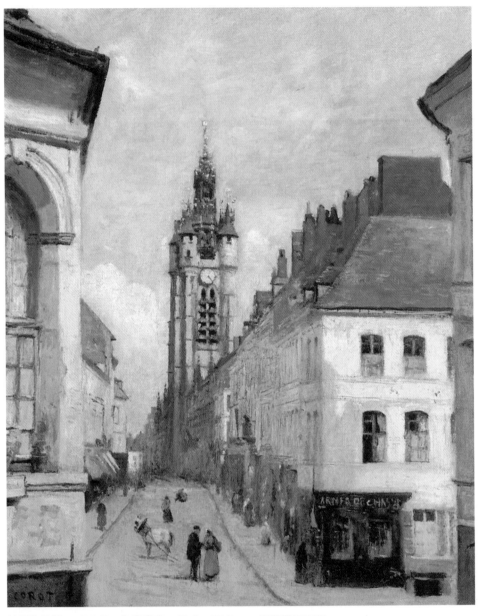

杜耶的鐘樓　1871年　油畫畫布　46.5×38.5cm　巴黎羅浮宮藏
奧達麗絲克　1871～1873年　油畫畫布　51×61cm　蘇黎世彼得・那頓博士藏　（右頁上圖）
躺在草地上的阿爾及利亞年輕女子　1871～1873年　油畫畫布　41×60cm
阿姆斯特丹國立美術館藏　（右頁下圖）

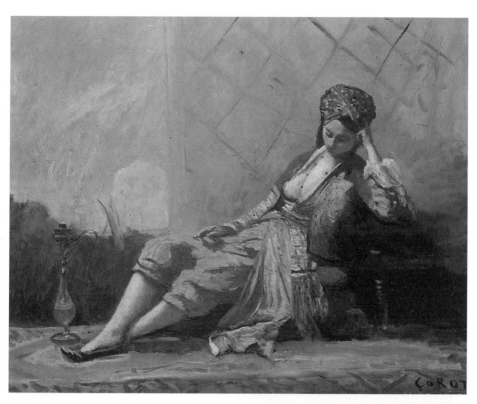

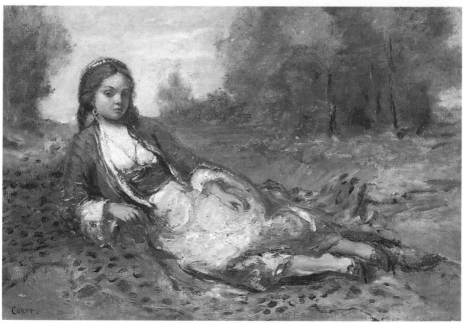

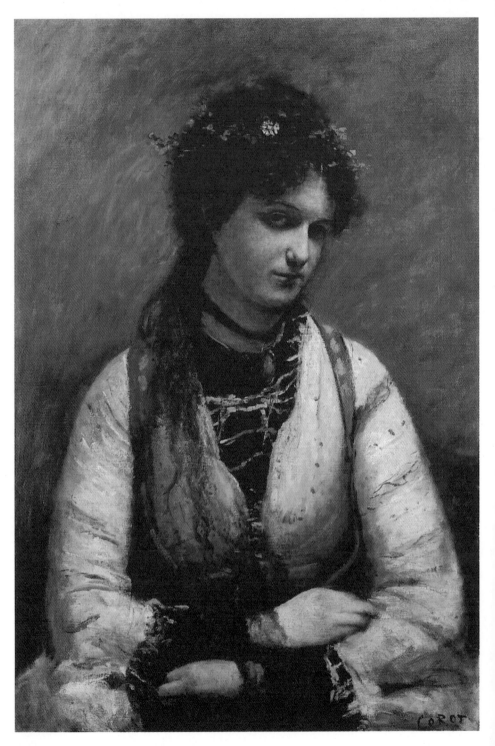

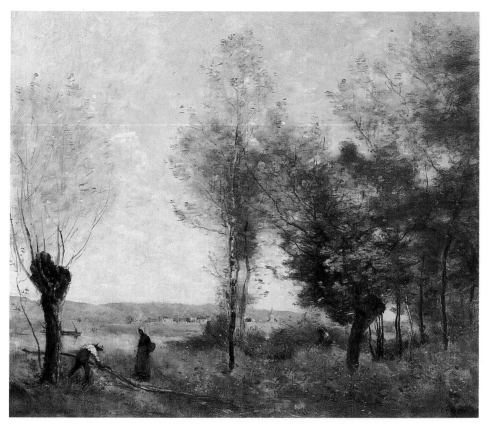

克布倫的回憶　1872年　油畫畫布　46×55cm　匈牙利布達佩斯美術館藏
富德拉斯小姐　1872年　油畫畫布　88.9×59.3cm　蘇格蘭格斯拉哥美術館藏　（左頁圖）

圖見203頁
〈躺在草地上的阿爾及利亞年輕女子〉開始於一八七一
年，於一八七三年左右修改完成。這件作品顯然受到德拉克
洛瓦的影響，我們發現到在構圖上與〈室內的阿爾及利亞女
人〉（1834）一圖左邊的女子非常相近，然而柯洛將他的北
非女子放在大自然中，流暢的筆觸和分明的色彩應該算是對
浪漫主義大師的一種致敬。

圖見201頁
〈愛幻想的東方女子〉畫於一八七○年至一八七三年之
間，被列為柯洛最成功的人物畫之一。柯洛以一整套希臘傳
統的服裝「打扮」他的模特兒：輕柔的上衣加上半長袖的羊

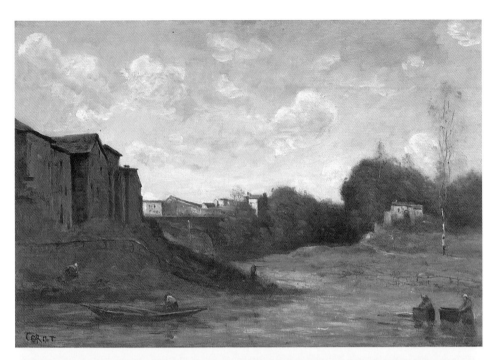

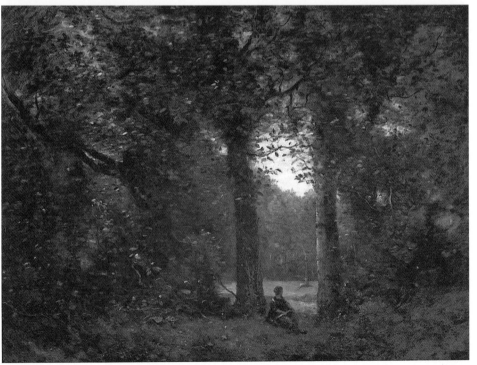

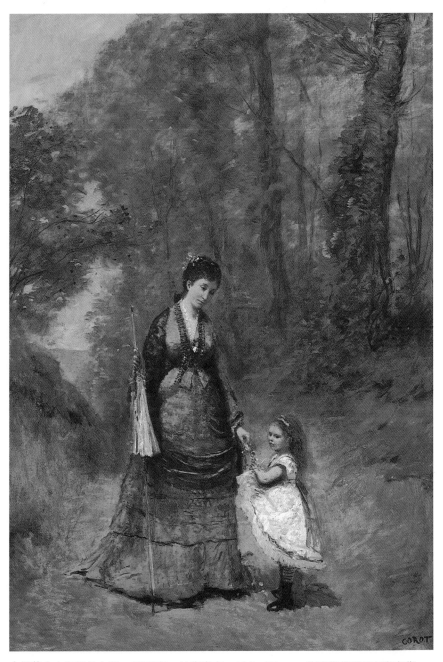

史坦普夫人和她的女兒　1872年　油畫畫布　104×74cm　美國華盛頓國家畫廊藏

米杜斯河畔　1872年　油畫畫布　39×59cm　東京村內美術館藏　（左頁上圖）

亞維瑞城的回憶　1872年　油畫畫布　100×134cm　巴黎奧賽美術館藏　（左頁下圖）

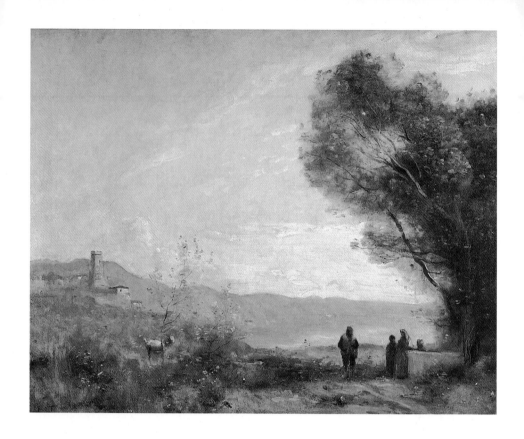

毛外套，黑底繡上金色圖案，寬大的紅色絲質腰帶配上紅色的羊毛裙，裡布則為水藍色印花，再加上紅黃相間的頭巾。好一個光彩奪目的東方女子！女孩低頭沈思，下垂的肩膀伴著飄逸的寬袖，與背景光禿禿的景致形成一種令人傷感的淒涼。然而，畫家同時以幾枝稀疏的枝葉和大紅裙相呼應，顯示淒涼中的生機。

〈富德拉斯小姐〉畫於一八七二年，柯洛的意圖顯然是想和荷蘭畫派的大師林布蘭特對話。尤其是布料質感、閃爍的金色流蘇，光影於臉部、身體的特殊效果，陰影的處理等等，都非常地「荷蘭畫派」，然而對於人物表情的處理則令人想到達文西的蒙娜麗莎的微笑。有趣的是，這位模特兒雖然是穿著希臘似的衣服，卻沒有換裝，只是將白色的長外套

圖見 204 頁

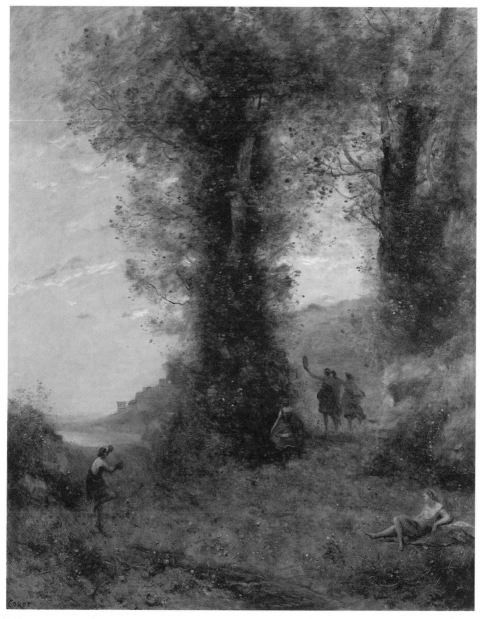

牧歌　1873年　油畫畫布　172.7×144.4cm　蘇格蘭格斯拉哥美術館藏
地中海岸的回憶　1873年　油畫畫布　55.5×73cm　法國蘭斯，聖得尼美術館藏　（左頁圖）

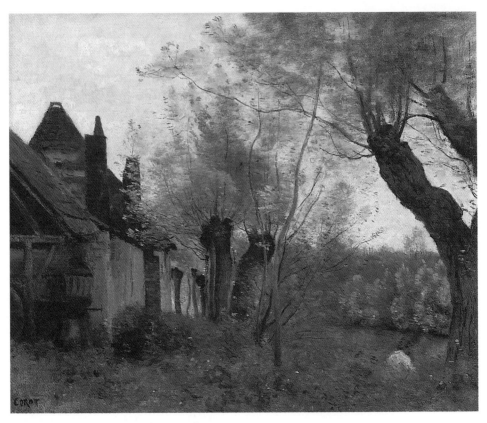

阿臘斯的聖凱薩琳，柳樹與小屋　油畫畫布　37×45cm　美國克里夫蘭美術館藏

直接套在她黑色的服裝上。

　　立體主義的畫家如畢卡索（Picasso, 1881−1973）及葛利斯（Juan Gris, 1887−1927，西班牙畫家）於一九一○年代對柯洛的作品非常感興趣，曾經根據此畫的照片畫了一張畫。

　　同樣的一件希臘服裝，柯洛亦給他最喜歡的模特兒艾瑪‧多畢格尼（Emma Dobigny, 1851−1925）穿上，畫了一張半身像〈年輕的希臘女子〉。作畫的時間大約是在一八七○年至一八七三年之間，模特兒正值雙十年華，根據經常出入柯洛畫室的摩荷—尼拉東的印象，這是一個生性活潑的女

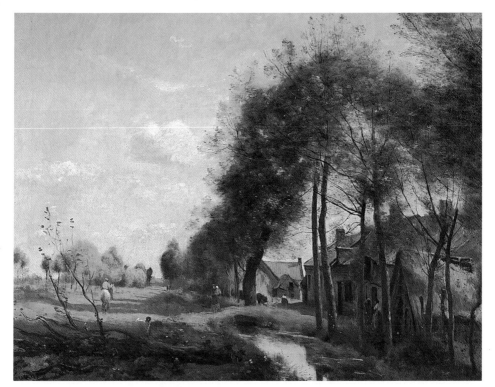

杜耶附近的道路　1873年　油畫畫布　60×81cm　巴黎羅浮宮藏

孩，一點也靜不下來，在繪畫圈子裡以沒耐心地在畫室裡走
來走去出名，又是唱歌，又是嬉笑，像隻小麻雀吱吱喳喳，
蹦蹦跳跳。她為特嘉、皮羅斯・德・夏凡納（Puvis de
Chavannes, 1824－1898，法國畫家）及提梭（James Tis-
sot, 1836－1902，法國畫家）當過模特兒。面對這些風評，
柯洛反駁道：「我就是喜歡她活潑好動的特性。……我不像
一些只畫局部的專家，我的目的是要傳達生命力，我就是需
要一個好動的模特兒。」

圖見216頁

〈藍衣女子〉應該是柯洛最後一件人物畫，他在右下角簽
名並寫上日期：一八七四。這件作品在柯洛去世後拍賣，成
為私人收藏，一直到一九○○年萬國博覽會中，觀衆才有機
會一睹藍衣女子的迷人風采。模特兒仍是柯洛最喜歡的艾

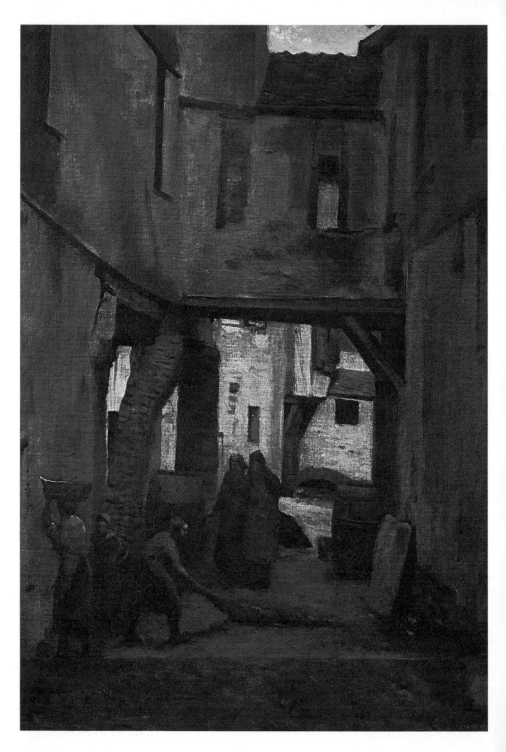

掘墓人　1873～1874年
油畫畫布　50×80.5cm
哥本哈根美術館藏

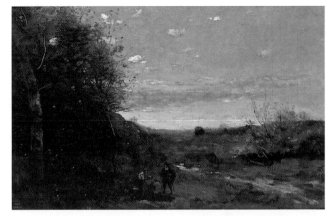

桑斯，教堂內　1874年
油畫畫布　61×40cm
巴黎羅浮宮藏

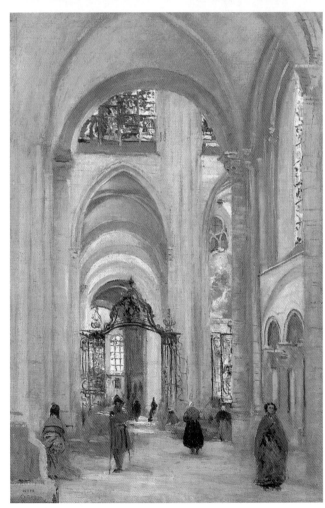

蒙特的製革廠　1873年
油畫　61.2×42.8cm
巴黎羅浮宮藏 （左頁圖）

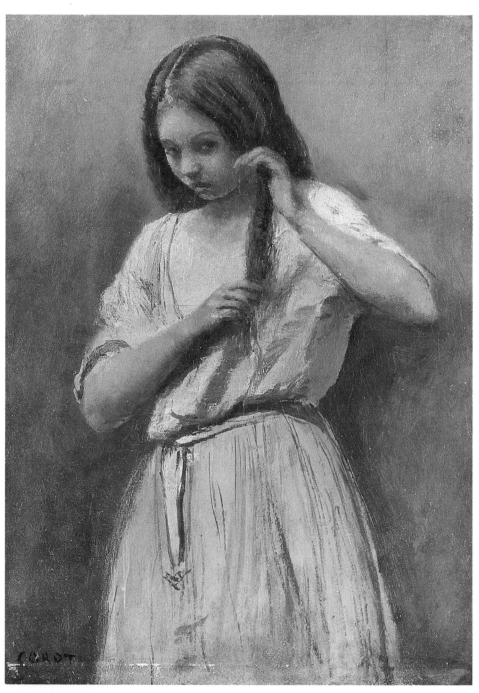

梳洗中的女孩　油畫畫布　34×24cm　巴黎羅浮宮藏

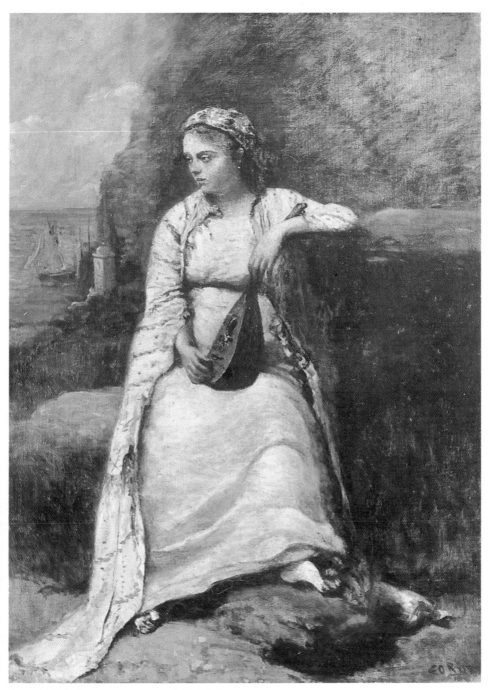

艾瑪　油畫畫布　60×44cm　巴黎羅浮宮藏

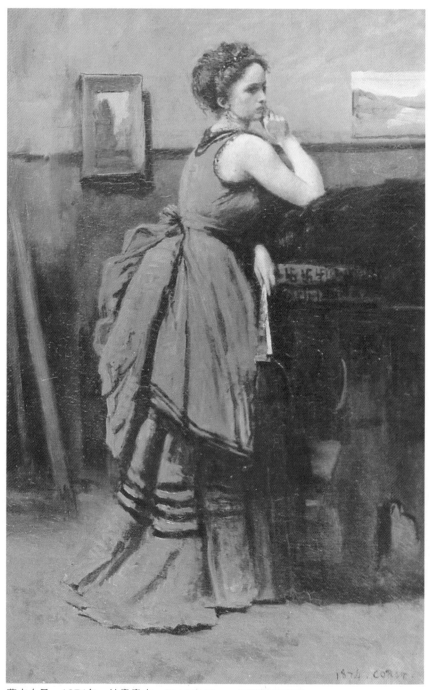

藍衣女子　1874年　油畫畫布　80×50.5cm　巴黎羅浮宮藏
拉大提琴的修道士　1874年　油畫畫布　72.5×51cm　德國漢堡美術館藏　（右頁圖）

216

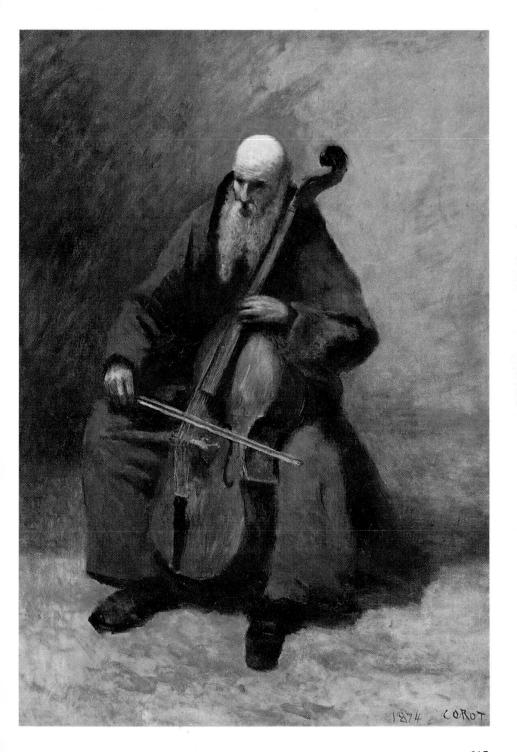

1874 COROT

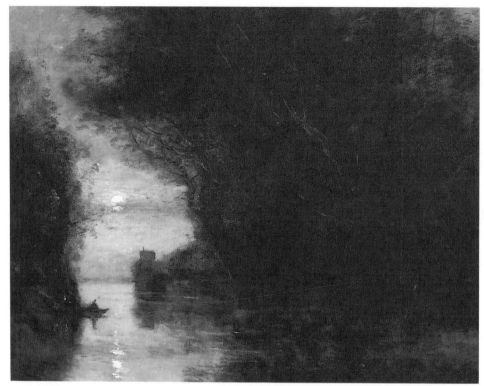

明月的回憶　1874年　油畫畫布　90×116cm　私人收藏

瑪‧多畢格尼，她穿著藍色的洋裝，背後綁個大蝴蝶結，露出窈窕的身材曲線，頭髮梳高，身子倚著一張大桌子，一手拿著扇子，一手撐著臉頰，儼然一副小婦人樣，和兩、三年前穿希臘服裝的女孩大異其趣，和特嘉在一八六九年爲她畫頭像的黃毛小丫頭更是不一樣。

　　此畫在一九○○年第一次公開展出時立刻引起轟動，觀眾對於大師最後的遺作之色彩竟是如此地强烈、構圖精確，人物描繪生動，只能驚歎柯洛的人物畫從一八二五年至一八七四年，五十年來持續不斷地創作，到晚年已臻完美之境界，他不僅是一位早已被世人所肯定的偉大風景畫家，同時也是卓越的人物畫家。

柯洛年譜

柯洛　1865年攝

一七九六　七月十七日生於巴黎羅浮宮與杜葉麗公園附近的
　　　　　巴庫街一二五號。出生時的建築現已改建爲百貨
　　　　　店。父爲賈克—路易・柯洛，母親爲瑪麗—法蘭
　　　　　絲娃・奧伯頌，經營婦女服飾店。柯洛小時曾在
　　　　　店裡的出納簿上畫了許多鉛筆塗鴉。（拿破崙第
　　　　　一次遠征義大利。西班牙、法國結盟，珍納發現
　　　　　種痘法。一七九八年德拉克洛瓦出生。）

一八〇三　七歲。進入巴黎沃吉拉爾街十五號魯杜里埃經營
　　　　　的寄宿小學。（一八〇四年拿破崙稱帝。一八〇
　　　　　六泰納畫〈霧中的日出〉。）

一八〇七　十一歲。寄宿於浮翁父親友人賽尼貢家，進入浮

219

柯洛的速寫〈義大利，煙斗〉　1825～1828年

翁名門中學就讀。喜愛自然的夢想家賽尼貢家族
對自然事物的智識，也帶給柯洛影響很大。（大
衛完成〈拿破崙加冕大典〉。）

一八一二　十六歲。離開浮翁，進入巴黎近郊的波瓦西寄宿
　　　　　學校，兩年後畢業。（英美戰爭開始（1812－
　　　　　1814）。拿破崙遠征俄羅斯失敗。格林兄弟出版
　　　　　《童話集》。一八一四年米勒出生。）

一八一五　十九歲。回到巴黎的家，希望當畫家的夢想，得
　　　　　到父親的許可。白天在織物商會工作，晚間到修
　　　　　斯學院學畫。（拿破崙從厄爾巴島回巴黎，開始
　　　　　「百日天下」，接著在滑鐵盧戰敗，流亡聖赫勒
　　　　　拿島。）

一八一七　二十一歲。繼續一面工作一面作畫。父親在距巴

J‧布華里的素描〈柯洛的漫畫造型〉
1827年

恩奈斯特‧佛利茲的素描
〈在義大利的年輕柯洛〉　1827年

黎十五公里的凡爾賽附近的亞維瑞城中，風光明
媚的森林池畔購入別墅。柯洛在這別墅中自己臥
室裡設了畫室，假日到此散步作畫，與大自然又
有了接觸。（美國門羅總統就任。杜比尼出生，
一八一九年高爾培出生。）

一八二二　二十六歲。去年妹妹去世，父母親將她去世後所
　　　　　退回的陪嫁給予柯洛作爲學畫費用。隨同齡風景
　　　　　畫家米夏隆學畫，但米夏隆數月後去世，柯洛改
　　　　　入維克多‧貝爾坦畫室。在涅夫勒河岸 13 號建
　　　　　造最初的畫室。（希臘發表獨立宣言。土耳其虐
　　　　　殺基奧斯島的希臘住民。）

一八二五　二十九歲。決定到義大利旅行研究傳統繪畫技
　　　　　術。秋天與同門畫友愛德華‧貝爾坦從巴黎出

221

羅馬廣場景色，〈從法荷內斯花園望過去的羅馬廣場〉畫中的實景。

發，經洛桑到義大利波隆納、翡冷翠，十二月
到羅馬住在西班牙廣場附近。直到一八二八年
均以此為據點赴義大利各地旅行作畫。（法國
立法訂立十億法郎法，作為法國革命期間亡命
貴族財產賠償金。俄國尼柯萊一世即位。英國
開通世界最早的鐵路。德拉克洛瓦到英國旅
行。）

一八二六　三十歲。結交賈克·雷蒙·布拉卡沙與安德烈·
　　　　　吉胡等人。（摩洛出生。）

一八二七　三十一歲。同門友人佛利茲到羅馬。從羅馬寄作
　　　　　品〈娜妮橋的風景〉、〈羅馬鄉間〉兩件參加巴黎的
　　　　　沙龍展。（貝多芬去世）。

一八二八　三十二歲。夏天在威尼斯度過。九月經威尼斯回

柯洛的素描〈戴帽少女〉
1831年　27×21cm
黎勒美術館藏

到巴黎，與家人聚會。（哥雅去世。）

一八二九　三十三歲。赴楓丹白露、諾曼第、布爾塔紐等地
　　　　　方畫風景。（希臘獨立，安格爾擔任巴黎美術學
　　　　　院教授。）

一八三○　三十四歲。在楓丹白露作畫。七月革命，避開動
　　　　　盪不安的巴黎，與建築師朋友普瓦羅到夏特、諾
　　　　　曼第等地作畫，完成傑作〈夏特大教堂〉。（畢沙
　　　　　羅出生。）

納達荷的鋼筆畫
〈 柯洛的漫畫造型 〉
1852年

COROT

柯洛簽名式

一八三一　三十五歲。冬季在涅夫勒河岸的畫室度過，常到
　　　　布爾塔紐、奧維尼、莫爾瓦等地作畫。以〈楓丹
　　　　白露森林風景〉等四件油畫參加沙龍展。

一八三二　三十六歲。在楓丹白露作畫。（馬奈出生。）

一八三三　三十七歲。〈楓丹白露森林的淺灘〉參加沙龍展獲
　　　　二等獎。這個獎給柯洛莫大的鼓勵。到諾曼第及
　　　　蘇瓦松旅行寫生。（英國廢止殖民地奴隸制度。
　　　　清朝鴉片貿易擴大。安格爾被選爲美術學院院
　　　　長。）

一八三四　三十八歲。〈義大利風景〉、〈海邊風景〉等三件作
　　　　品參加沙龍展。因爲在沙龍得獎而使父母反對他
　　　　遠行的態度軟化，他第二次赴義大利與畫家克蘭
　　　　賈同行，五月從巴黎出發，經布爾塔紐、里昂、
　　　　亞維濃到馬賽港，坐船沿地中海到義大利。在翡
　　　　冷翠、威尼斯、米蘭等地參觀作畫，並沿阿爾卑
　　　　斯山回到法國，十月到巴黎。（特嘉出生。）

一八三五　三十九歲。到法國各地旅行作畫。以〈麗華湖景

夏爾・多迪尼的素描〈在安特衛普的柯洛〉　1850年

的回憶〉與〈沙漠中的艾卡〉等作品參加沙龍展。
（葛羅去世。）

一八三六　四十歲。赴法國中部奧維尼、亞維濃等地旅行作
　　　　　畫。

一八三七　四十一歲。〈聖・傑洛姆〉等三件參加沙龍展。
　　　　　（英國維多莉亞女王即位。康斯坦堡去世。）

一八三九　四十三歲。參加沙龍展以來歷經十二年，所獲評
　　　　　價愈來愈受肯定。（法國征服阿爾及利亞。塞
　　　　　尚、薛斯利出生。）

一八四〇　四十四歲。夏天在曼特郊外奧斯蒙家度過。爲司
　　　　　法官路易・羅貝爾的曼特邸宅浴室壁面作義大利
　　　　　風格的裝飾畫。爲教堂製作〈往埃及記〉壁畫。三
　　　　　件作品參加沙龍展，其中一件〈小牧羊人〉獲政府

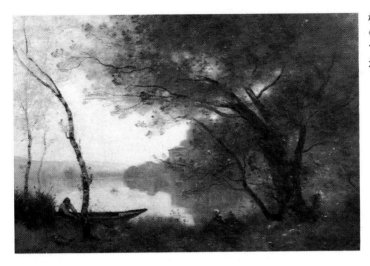

柯洛畫的
〈摩特楓丹的小舟〉
1865～1870年
油畫畫布

購買。（羅丹、莫內、魯東出生。）

一八四一　四十五歲。以〈拿波里附近風景〉與〈德謨克利特與阿伯德爾人〉參加沙龍展。（雷諾瓦、莫利索出生。）

一八四二　四十六歲。旅行瑞士。以〈果園〉與〈義大利風光〉參加沙龍展。（鴉片戰爭結束。）

一八四三　四十七歲。〈索多瑪城的毀滅〉、〈水浴的少女〉與〈夕暮〉參加沙龍展。從五月到秋天，三度到義大利旅行。（羅斯金出版《近代畫家論》。）

一八四四　四十八歲。受政府委託為巴黎聖尼古拉杜夏頓尼教授製作〈耶穌受洗〉，於一八四七年完成。（高爾培以〈帶黑狗的自畫像〉首次入選沙龍展。亨利‧盧梭出生。）

一八四五　四十九歲。以〈荷馬與牧羊人〉、〈黛芙妮與克羅埃〉等作品參加沙龍展。其中，〈荷馬與牧羊人〉靈感得自安德烈‧塞尼埃的詩《盲人》，極受佳評。一八六三年柯洛將此畫捐贈聖洛美術館。

浪漫詩情的摩特楓丹湖畔，柯洛在此湖畔作畫完成不少傑作。

（波特萊爾著《一八四五年的沙龍》。安格爾獲三等勳章。）

一八四六　五十歲。獲騎士勳章。柯洛逐漸受到藝評家的矚目。波特萊爾也讚美他的畫。〈楓丹白露的森林〉參加沙龍展。（美國、墨西哥戰爭爆發。英國廢止穀物法。）

一八四七　五十一歲。德拉克洛瓦到柯洛畫室拜訪。十一月父親去世。（高爾培旅行荷蘭，見到林布蘭特、哈爾斯油畫。）

一八四八　五十二歲。共和政府舉辦免審查沙龍展，柯洛被選為沙龍展評審委員。九件作品參展，其中〈義大利牧羊人〉與〈義大利土地〉獲政府購買。（法國爆發二月革命，成立第二共和制。高更出生。）

一八四九　五十三歲。〈橄欖園的基督〉為政府購買入朗格勒美術館。（高爾培畫〈奧爾南的葬禮〉。）

一八五〇　五十四歲。此時風景畫帶有幻想的傾向，並對人

羅馬的娜妮橋現景，
柯洛在1826年以此地
之景畫了〈娜妮橋的
風景〉。

物畫發生興趣。（清朝發生太平天國之亂。米勒
畫〈播種者〉。巴爾扎克去世。）

一八五一 五十五歲。〈清晨，仙女婆娑起舞〉、〈日出〉等作
品參加沙龍展。〈清晨，仙女婆娑起舞〉為國家購
藏。二月母親去世。回家探望。（泰納去世。）

一八五二 五十六歲。旅行瑞士。阿佛雷特·羅林著手寫柯
洛傳記，並製作柯洛作品目錄。（法國第二帝政
成立。）

一八五三 五十七歲。再度赴瑞士旅行寫生。住家移至福布
爾·普瓦梭尼埃街五十六號，畫室也設於此，成
為他此後一生的作畫場所。試作玻璃版畫。〈黃
昏，遠方的塔〉、〈早晨，牧牛人〉等參加沙龍
展。（俄土戰爭。梵谷出生。）

一八五四 五十八歲。八至九月旅行荷蘭、義大利，參觀林
布蘭特、魯本斯與荷蘭繪畫。

一八五五 五十九歲。〈戴安娜的朋友們〉、〈二輪馬車，
蒙勒茲附近的瑪克西的回憶〉、〈春〉、〈夕暮〉、

柯洛　1859年攝於阿臘斯

〈義大利的回憶〉、〈黃昏〉等六幅富有詩意的風
景畫，在巴黎世界博覽會展出。大受評審委員
會佳評，同時參加的有安格爾四十多幅油畫、
德拉克洛瓦三十五件油畫。結果，柯洛獲得最
高獎 。更興奮的是拿破崙三世買下他的油畫
〈二輪馬車，蒙勒茲附近的瑪克西的回憶 〉。

E·佛雷的素描
〈馬荷古西的柯洛〉
1873年

名聲確立，請他作畫的訂單不斷，忙於作畫。
（安格爾在巴黎世界博覽會舉行大回顧展，高
爾培發表寫實主義宣言。惠特曼發表《草葉
集》。）

一八五六　六十歲。到諾曼第旅行。完成亞維瑞教堂壁畫四
面。此壁畫爲摹寫義大利繪畫。

一八五七　六十一歲。多次觀賞歌劇，畫了很多速寫。此時
作人物畫較多。（米勒的〈拾穗〉參加沙龍展。）

一八五八　六十二歲。拍賣油畫二十八幅，收入一萬四千二
百三十三法郎。（塞根迪尼出生。）

一八五九　六十三歲。〈梳妝〉、〈但丁與維吉爾遊地獄〉等三
幅畫參加沙龍展。六年前開始畫的〈基督行道圖〉
完成。（義大利統一戰爭暴發。秀拉出生。）

一八六〇　六十四歲。移居巴黎。（林肯當選第十六任美國
總統。）

一八六一　六十五歲。長期間在楓丹白露作畫。女畫家貝爾
特·莫利索成爲柯洛的入室弟子。〈寧芙之舞〉、

　　〈日出〉等參加沙龍展。（美國南北戰爭爆發。義
　　大利王國成立。布德爾、麥約出生。）
一八六二　六十六歲。一幅油畫參加倫敦世界博覽會。七月
　　赴倫敦，停留一週作三幅畫。（克利姆德出
　　生。）

手持調色板的柯洛，攝
於畫室

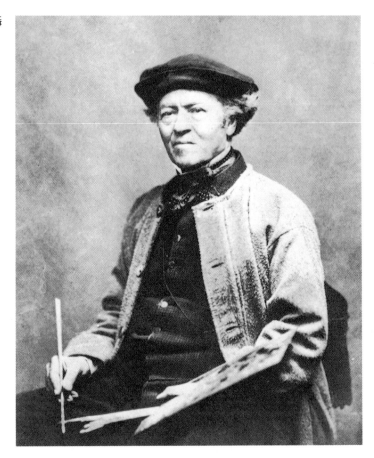

一八六三　六十七歲。〈日出〉等參加沙龍展。赴瑞士各地旅
　　　　　行。（巴黎舉行落選展。孟克出生。德拉克洛瓦
　　　　　去世。）

一八六四　六十八歲。以純熟技法完成傑作〈摩特楓丹的回
　　　　　憶〉（靜泉之憶）在沙龍展出，爲政府購買入藏
　　　　　於楓丹白露宮殿（現藏於巴黎羅浮宮）。（日
　　　　　內瓦國際紅十字會條約成立。羅特列克出
　　　　　生。）

一八六五　六十九歲。夏天在楓丹白露度過。〈芳蜜湖景的

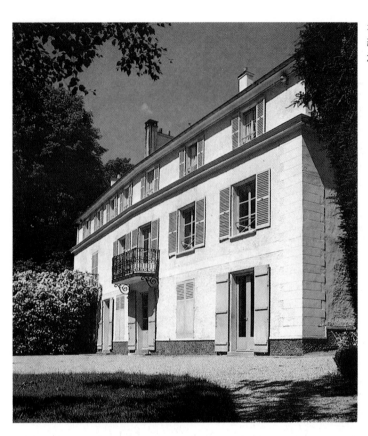

柯洛的父親1817年在亞維瑞城購置的別墅，柯洛常常到此地作畫。

回憶〉、〈牧羊星〉等油畫三件參加沙龍展。

一八六六　七十歲。參加沙龍展的〈孤寂〉一畫被拿破崙三世
　　　　　公妃購藏。在畫室中以作人物畫爲主。（康丁斯
　　　　　基出生。）

一八六七　七十一歲。六件作品參加萬國博覽會獲二等獎。
　　　　　米勒獲一等獎。（美國向俄國購入阿拉斯加。奧
　　　　　匈帝國成立。馬克斯《資本論》第一卷刊行。波特
　　　　　萊爾、安格爾去世。）

一八六八　七十二歲。〈淺灘·夕暮〉等參加沙龍展。與杜米
　　　　　埃一起在杜比尼家作裝飾畫。（巴黎茉利安美術
　　　　　學院開設。米勒獲五等勳章，波納爾出生。）

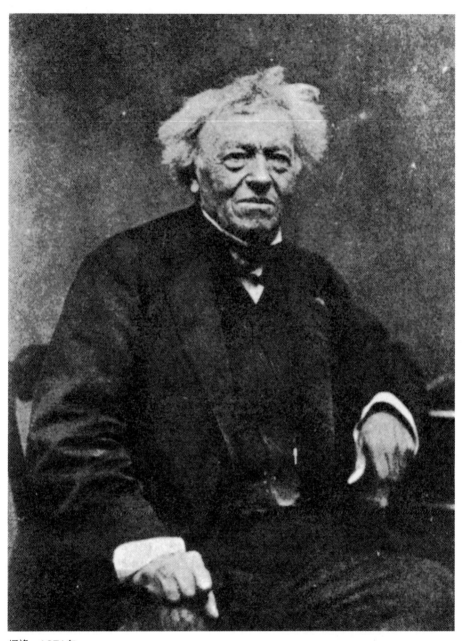

柯洛　1871年

一八六九　七十三歲。〈閱讀中的女子〉等二件參加沙龍展。
　　　　　到曼特、亞維瑞城等地作畫。（蘇彝士運河開
　　　　　通。馬諦斯出生。）

一八七〇　七十四歲。普法戰爭生活困窮，但仍作畫不輟。
　　　　　（七月，普法戰爭爆發，九月發表法國第三共和
　　　　　制宣言。）
　　　　　畫。）

一八七一　七十五歲。巴黎動亂，避居法國北部。（盧奧出
　　　　　生。）

一八七二　七十六歲。〈阿臘斯近郊〉、〈亞維瑞城的回憶〉參
　　　　　加沙龍展。年齡雖高但仍到法國各地旅行。（莫
　　　　　內畫〈日出—印象〉，蒙德利安出生。）

一八七三　七十七歲。〈牧歌〉與〈越境者〉參加沙龍展。作品
　　　　　受畫商、顧客歡迎喜愛。在克布倫建立畫室。
　　　　　（高爾培亡命瑞士。特嘉描繪舞女及都市生活油

一八七四　七十八歲。〈明月的回憶〉等參加沙龍展。十月十
　　　　　四日姊姊去世。柯洛患了胃癌，但仍忍著病痛埋
　　　　　頭作畫。畫了〈藍衣女子〉等作品。（第一屆印象
　　　　　派畫展在巴黎納達爾畫廊舉行，有三十人參
　　　　　加。）

一八七五　一月六日病情惡化，臥病無法作畫。接到一月二
　　　　　十日在巴比松死去的米勒訃聞，柯洛送給米勒遺
　　　　　孀一千法郎的弔慰金。二月二十二日在畫室去

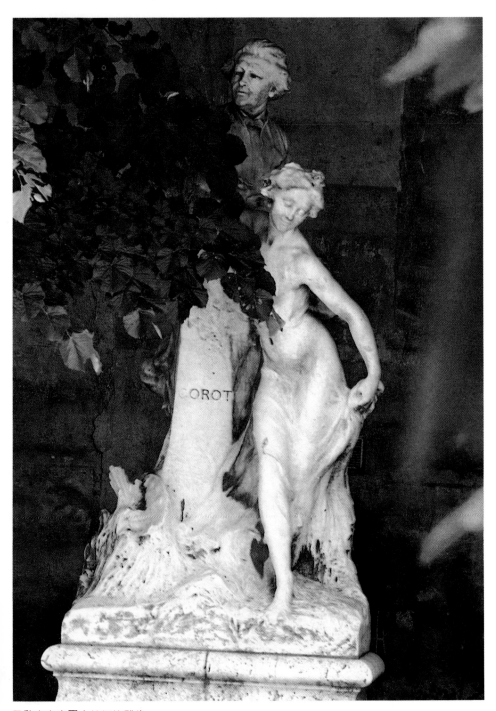

巴黎卡塞庭園中的柯洛雕像

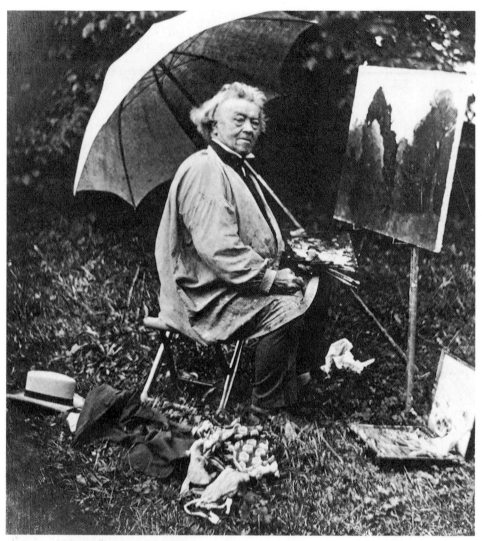

在野外寫生作畫的柯洛　1873年7月攝

世。在聖多傑尼教堂舉行葬儀，埋在貝爾‧拉吉
斯墓地。享年七十八歲。沙龍展出故世柯洛作品
〈樵夫〉等三幅。（法國制定第三共和國憲法。馬
爾肯出生。米勒去世。）

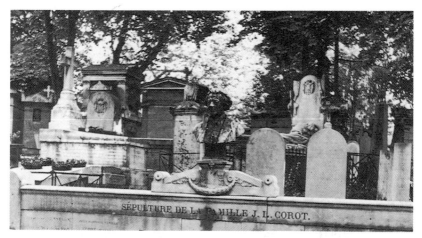

巴黎貝爾·拉吉斯墓園的柯洛墓地

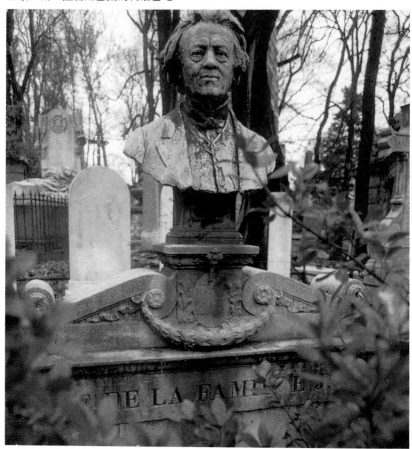

柯洛的墓碑

國家圖書館出版品預行編目資料

柯洛＝Corot／何政廣主編.
--初版，--台北市：藝術家出版：藝術圖書總經銷
，民 85　面；　　公分--（世界名畫家全集）
ISBN　957-9530-43-2（平裝）

　1 柯洛（Corot,Jean Baptiste Camille,
1796-1875）-傳記　2 柯洛（Corot,Jean
Baptiste Camille,1796-1875）-作品集
評論　3 畫家-法國-傳記
940.9942　　　　　　　　　　　85010194

世界名畫家全集

柯洛 Corot

何政廣／主編

發行人　何政廣
編　輯　王庭玫・王貞閔・許玉鈴
美　編　柯美麗・曾燕珍
出版者　藝術家出版社
　　　　台北市重慶南路一段 147 號 6 樓
　　　　TEL：（02）3719692~3
　　　　FAX：（02）3317096
　　　　郵政劃撥：0104479-8 號帳戶

總　經　銷　時報文化出版企業股份有限公司
　　　　　　桃園縣龜山鄉萬壽路二段351號
　　　　　　TEL：（02）2306-6842

製　版　新家華彩色製版印刷有限公司
印　刷　欣　佑彩色製版印刷有限公司
初　版　中華民國 85 年（1996）10 月
定　價　台幣 480 元

ISBN　957-9530-43-2
法律顧問　蕭雄淋
版權所有・不准翻印
行政院新聞局登記第 1749 號